對本書的讚譽

色彩是視覺敘事工具箱中最重要的工具之一。
Kate 探討了色彩基本各面向，提供了完整的指引，
協助有抱負且經驗豐富的資料說書人能更有效運用。

——*Brent Dykes*，《*Effective Data Storytelling*》作者
AnalyticsHero 首席資料說書人

色彩是人們視為理所當然的事物之一，尤其是用在資料上時更是如此。
《ColorWise》 開啟了我的思路，
讓我了解如何運用色彩來大幅提高資料視覺化的敘事效果。

——*Joe Reis*，《*Fundamentals of Data Engineering*》作者
資料工程師（前資料科學家）

本書深入淺出探討了色彩學，
以及如何運用色彩來將資料視覺化的水準提升到一個全新的高度。
書中的圖像和案例都很棒，讀起來很有趣，也很輕鬆。
只要你是致力於用資料視覺化來說故事的資料專家，我超推薦這本書。
若您希望您的視覺化內容能脫穎而出，達到「吸睛」的最佳效果，
那麼色彩的運用（以及這本書）就是您的最佳選擇。

——*Avery Smith*，*Data Career Jumpstart* 創辦人

Kate 是資料敘事的說明專家。
她的文字具有生動的畫面感，對各種眉角細節也有清楚說明。
色彩是資料敘事的強大工具，只要有辦法聰明地運用。
這本書會教你怎麼做！

——*Gilbert Eijkelenboom*，*MindSpeaking* 創辦人
《*People Skills for Analytical Thinkers*》作者

Kate 巧妙地將色彩學的科學原理應用到的商業領域的資料溝通實務中。
她以實用且輕鬆的風格，為世界各地的資料專業人士提供了一本必讀指南。
能輕鬆學會聰明用色，為什麼還要當「色彩小白」呢！

——*Scott Taylor*，資料細語者

資料視覺化和資料敘事中選擇的顏色，
能幫助我們更容易傳達訊息，但前提是要選得好。
色彩的使用既是一門科學，也是一門藝術，
Kate 在本書中完整分享如何聰明地使用顏色。

——*George Firican*，*LightsOnData* 創辦人

本書不止是本色彩工具書，它的內容還囊括歷史、生物、科學，
也有許多關於色彩的知識，帶給我嶄新的看法。
絕對是一生必讀！

——*Susan Walsh*，資料分類大師

ColorWise
用顏色說故事

ColorWise
A Data Storyteller's Guide to the Intentional Use of Color

Kate Strachnyi 著

吳佳欣 譯

O'REILLY

© 2023 GOTOP Information, Inc. Authorized Chinese Complex translation of the English edition of ColorWise ISBN 9781492097846 © 2023 DATAcated Inc. This translation is published and sold by permission of O'Reilly Media, Inc., which owns or controls all rights to publish and sell the same.

目錄

前言

今天是你那份夢寐以求工作面試的大日子。一大早起床，吃頓健康營養的活力早餐、慢跑 30 分鐘，讓身體活動起來，然後沖個熱水澡，做好萬全準備來迎接挑戰。為了展現個人風格和專業感，給面試團隊留下深刻印象，你穿上亮紅色外套、檸檬綠長褲、和霓虹紫色的襯衫。好，準備出門了（圖 P-1）！

圖 P-1　混亂配色的穿搭

太尷尬了吧？除非面試的職位是馬戲團的小丑，否則這樣的配色在任何一場面試都不對。我們對衣著、房子油漆、買的車、甚至手機殼顏色的選擇都會特別謹慎！

　　然而，當在幫資訊圖表和資料視覺化加上顏色時，卻常常像是直接把五顏六色的彩虹抹在圖面上一樣。色彩，基本上是資料視覺化領域裡，最容易被濫用和忽視的工具了。我們選色常常完全沒邏輯，或是把花心血製作的圖表，用軟體預設的色彩來填色。雖然使用預設的顏色也不錯，但應該根據需求來調整。

　　缺乏對色彩的關注和用心是一件令人困惑的事情。若使用得當，色彩本身在廣告、品牌、將訊息傳遞給受眾上，就是一種強大的視覺化工具。資料分析師可以自由操縱數字的意涵，但卻難以創造具備視覺刺激的環境，說服目標受眾及時回應。業務和行銷專家了解顧客的心態，但似乎常常一不小心就把簡單的圖表和圖像變成一張連閱讀方向都分不清的色彩萬花筒。

　　幸運的是，在前面的例子中，我們不必自己設計衣服，但我們要成為稱職的資訊圖表設計師，選擇適當的色彩組合，以符合目的、吸引目標受眾、並有效將目光引導至希望傳遞的訊息上。

我為什麼寫這本書

身為 DATAcated 的創辦人，我每週都會看到大量用色不當的資料視覺化圖表，讓人相當沮喪。幾十年前，在彩色印刷紙本報告還很昂貴的時期，大多數公司仍活在黑白環境中，色彩的濫用並不太像現在這樣會毀掉圖表。但是，隨著全世界開始全面接納數位革命、即時協作、以及伴隨這些趨勢而來的各種進展，了解如何恰當地運用色彩已經從加分項目變成了一種必備能力。

　　我們從小就會接觸色彩，但了解色彩如何將我們的眼睛與大腦連結起來、以及正確使用能對圖像帶來的影響，對許多人來說是個不容易掌握的議題。這就是我決定著手寫這本書的原因：引導商業界和資料專業人員正確地使用色彩。

　　網路和數位科技的力量讓每個產業和各利基市場接近飽和，所有的公司都在競爭數量有限的同一批客群。這意味著，無論是面對 B2C 使用者、B2B 環境、或在公司內部推廣專案，都必須致力追尋差異化，才能從競爭中脫穎而出，並明確定位自己的產品與服務為什麼是市場上的最佳選擇。

本書架構

本書可以用兩種方式閱讀。你可以從頭到尾讀過一遍，從最廣泛的基礎開始，以此為基礎，來定義和細化與資料視覺化相關的顏色概念。或者，若你已經有該領域的經驗，則可將本書作為參考指南，強化你的技能，在圖像、圖表、表格、和資訊圖表中呈現資料時能更正確使用色彩。這樣一來，除了獲得書中的各個提示和小技巧，還可以了解背後的理論和效益，以及如何運用這些基礎知識，提升未來專案的品質。

　　無論選哪種方式，你都可以從本書學到：

- 色彩學的歷史、生物學和心理學
- 資料視覺化和資料敘事的定義，以及色彩扮演的重要角色
- 資料視覺化最佳配色方案的各種規則和建議
- 如何適當處理色覺辨認障礙問題，避免對視覺能力缺損者不友善
- 在文化設計中更謹慎地考量色彩使用
- 在資料視覺化和敘事中，要避免的一些常見陷阱

　　以上說明只是冰山一角而已。讓我們一起踏上跨越時空、不同產業的旅程，用一些超棒的案例來看看色彩的使用如何展現驚人的成功，以及可避免的失敗。

如果你從本書中摘錄一些心得，希望是有包括：

- 在每項工作中謹慎、聰明地使用顏色。不要只因認為資料分析或商業軟體「最懂」怎麼處理資料，就直接使用預設的色彩。作為資料視覺化設計師，你擁有聰明使用顏色的知識和能力，來幫助你說故事。

- 留意色覺辨認障礙問題。受此問題影響的人比你想像的要多，涉及的層面也廣，不止是一般所指的「色盲」而已。請盡可能維持設計的包容性。

- 在選擇顏色時，要留意文化內涵。同一種顏色在不同文化中的解釋可能截然不同。

本書適讀對象

本書的讀者包括資料分析師、商業分析師、資料科學家，或任何必須提出洞見、設計資訊圖表和資料視覺化圖表、設計儀表板、和講述資料故事的人。

這本書可以用來在設計資料視覺化時參考，也可以作為教學工具，學習如何在資料敘事和資料儀表板上正確地用色。

在確定本書的內容架構、撰寫原因、閱讀方式和對象後，現在要來深入了解並瀏覽一下人類的歷史、生物學和心理學，了解人們如何認知、使用顏色，以及色彩對人類心智產生的強大、潛在的影響。

致謝

感謝資料社群的鼓勵，讓我有機會撰寫這本書——非常感謝大家對我的全力支持。

Michelle Smith：謝謝你對本書構想的支持，並將此構想推薦給歐萊禮團隊。

感謝歐萊禮出版社和我的編輯（Angela Rufino），謝謝你們一路上的指導和回饋，協助我向讀者傳遞在資料視覺化時聰明用色的重要性。感謝 Kate Galloway 和 Kristen Brown，你們超有耐心幫忙準備所有書籍文檔，並在整個撰寫過程中與我協作。非常感謝 Charles Roumeliotis 和 Suzanne Huston 的支持，以及插畫師、索引製作者、和參與一切的所有人。

感謝資料視覺化領域的所有思想領袖，花了許多時間和精力研究顏色對資料視覺化和資料敘事的影響。我曾受此領域眾多大師的啟發，包括 Cole Nussbaumer Knaflic、Edward Tufte、Alberto Cairo、David McCandless 等。也特別感謝在本書早期階段花時間協助審閱內容，並提供關鍵回饋以形塑本書的的各位。感謝我的早期審稿人：Joe Reis、Jordan Morrow、Kimberly Herrington、Bernard Marr、Jon Schwabish、Brent Dykes、Mico Yuk、Bernard Marr、Avery Smith、Gilbert Eijkelenboom 等。

特別感謝數位顏色專家、Tableau 前研究科學家 Maureen Stone，對書中幾個部分提供了非常寶貴的回饋。Maureen Stone 以數位色彩及其應用的專業知識而聞名，並在數位設計、互動圖像和使用者介面設計領域擁有廣泛的經驗。

感謝我的家人在整段歷程中的支持。特別感謝我的兩個女兒和先生，對書中使用的圖片幫忙提供了回饋。最後，想要對我的媽媽表達感激，無論我需要什麼協助，妳一直都在。

色彩學與
歷史

提到「顏色」這個詞，大部分人的腦海裡都會浮現出他們最喜歡的景象和記憶：深藍色海洋，鬱鬱蔥蔥的綠色森林，巧克力香草冰淇淋聖代完美混搭的棕色和白色，在暴風雨的日子裡，從雲層中迸射而出的金色陽光（圖1-1）。

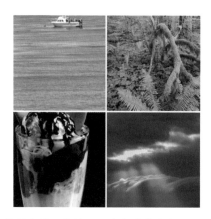

圖 1-1　四張圖片呈現海洋、森林、巧克力香草聖代、陽光穿過雲層的景色

在本章中，我們要先定義「顏色」，並簡單回顧一下歷史，討論色彩隨時間的演變。你會了解從生物學角度人類如何看待顏色，以及色彩學和色彩心理學的介紹。

顏色是什麼？

顏色是由不同物理性質物體上的光反射或發射所產生的。有光才能看到顏色。當光線照射到一個物體上時，一些顏色會從物體上反射回來，一些顏色會被物體吸收。

在 1660 年代，艾薩克・牛頓爵士（Sir Isaac Newton）對科學的貢獻遠不止被蘋果砸到頭而已；他也開始用三稜鏡和陽光進行實驗，發現讓人們在外界能看見一切事物的清晰白光，實際上是由七種可見顏色組成，這就是可見光譜的科學原理（圖 1-2）。

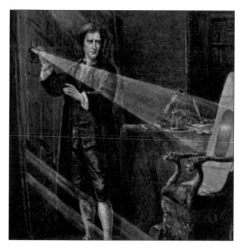

圖 1-2　艾薩克・牛頓用三稜鏡和陽光做實驗

牛頓的研究是化學、光學、物理學、自然界色彩研究、以及人類感知運作等領域重大突破的先驅。他的研究成果早於其他人，可追溯到幾千年前的古希臘亞里斯多德時代，當時，亞里斯多德假設上帝從天上發出了天體的光芒，相信所有的顏色都起源於白色與黑色，也就是光明和黑暗的視覺表徵，亦與火、土、空氣、和水這四種地球元素直接關聯。這些信念在牛頓時代之前一直廣為流傳。

牛頓在著作《光學（Opticks）》中闡述了他的理論，隨著時間的推移，這個詞的拼法略有修改，但在 21 世紀仍是常見的商業用語。他徹底改變

了光只有一種顏色的想法，他寫道：「如果太陽光只由一種光線組成，那麼整個世界就只會有一種顏色……」

牛頓證實了三稜鏡內的顏色，最終成為全世界學童都熟知的「紅、橙、黃、綠、藍、靛、紫（原文縮寫 Roy G. Biv）」（圖 1-3）。

圖 1-3　三稜鏡內色散的顏色：紅、橙、黃、綠、藍、靛、紫

可見光譜是電磁波譜中人眼可以看見的部分（圖 1-4）。電磁波譜有七個部分：

無線電波

　　頻率最低，用於通訊，包括傳遞語音、娛樂媒體、資料等。

微波

　　第二低，用於雷達、高頻寬通訊，以及工業用電器、家用與商用微波爐的熱源。

紅外線

　　微波和可見光之間的範圍。若夠強烈，人類可以感覺到它的熱量，但看不到。青蛙、蛇、魚和蚊子等動物的視力都仰賴紅外線。

可見光

位於電磁波譜的中段，是大多數人眼可見的波長，但不是所有人的眼睛都能辨識。

紫外線

介於可見光和 X 射線之間，是太陽光的組成部分，人眼不可見。紫外線在醫學和工業上有多種用途，但高劑量也會導致皮膚癌。

X 射線（X 光）

又分為兩種類型，稱為「軟 X 射線」和「硬 X 射線」，在光譜上位於不同區段。軟 X 射線介於紫外線和伽馬射線之間，而硬 X 射線則與伽馬射線處於同一區段。

伽馬射線

大家都知道，這就是把布魯斯班納變成綠巨人浩克的東西。它實際上確實會對活組織造成損害，但小劑量可用於殺死癌細胞。大量使用時非常危險，會對人類致命。

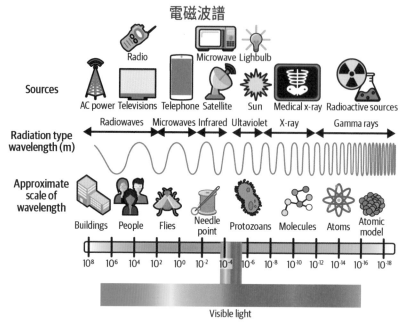

圖 1-4　各種來源的電磁波譜，以及不同輻射類型和波長的近似比例

　　當牛頓發現顏色並不存在於物體本身，而是物體的表面反射某些顏色，並吸收其餘顏色時，他進一步動搖了先前的信念。只有被反射的顏色才是我們看到的顏色，也才是物體的顏色。因此，放在餐桌上的香蕉是「黃色的」，並非因為它本身是黃色，而是因為果皮表面反射了一種我們的眼睛和大腦轉譯為「黃色」的波長，並吸收了其餘的波長。因此，像影印紙這樣的全白物體會反射所有可見波長的顏色，而用來修復坑洞的柏油則呈現黑色，因為它吸收了所有波長。

　　紅色、綠色、藍色（RGB）被稱為光譜中的加色原色。RGB 值的組合有很多，每組都產生可見色譜的一部分，當這三者平衡地結合在一起時，就會變成純白色。我們可以透過改變這三種顏色的多少，來產生光譜中的其他顏色。

我們如何看見顏色？

人眼看見顏色的過程始於視網膜，它在物理上是眼睛的一部分，但也被認為是大腦的一部分（圖 1-5）。視網膜由數以百萬計的感光細胞覆蓋，根據其形狀而分為桿狀細胞及錐狀細胞。這些細胞接收物體所發出或反射的光後，轉化成神經訊號，再透過視神經將訊息傳送到大腦的皮質區。

眼睛的功能

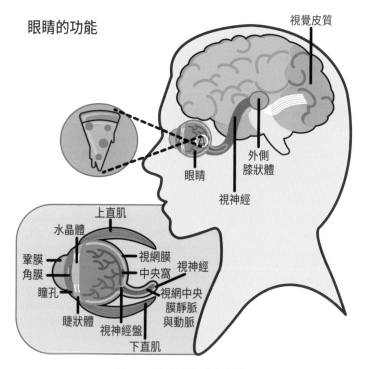

圖 1-5 人腦如何感知顏色

　　桿狀細胞在視網膜周邊的密度最高，每隻眼睛中有超過 1.2 億個桿狀細胞（圖 1-6）。桿狀細胞可處理低照度下的運作；錐狀細胞負責亮度，即顏色的灰階部分。

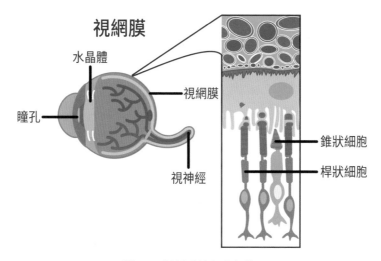

圖 1-6　視網膜的細胞組織 [1]

　　錐狀細胞最常見於視網膜中央，並向外圍逐漸減少。每隻眼睛中大約有 600 萬個錐狀細胞，用來傳輸更強烈的光，這些光轉化為對顏色和視覺清晰度。錐狀細胞分為長、中、短三種不同類型，分別對長、中、短波長的光敏感。當這些細胞共同合作時，會為大腦提供充分的資訊，來識別並解讀這些色彩，這就是資料視覺化和說故事的關鍵任務（圖 1-7）。

1　圖片取自 Cleveland Clinic（*https://oreil.ly/NS3yr*）。

人類視覺受限於 400-700 nm 波長範圍

圖 1-7　可見光波長影響眼球，並由大腦解讀

　　視神經連接到視丘，也就是各種信號從感官進入大腦的的中心樞紐。視丘接收並處理這些信號，確定哪些是必要的，哪些不是。也會將接收到的資訊與來自其他地方的新資訊組合、重新打包，再發送到大腦以供進一步使用。在資料視覺化中，色彩可以是信號，也可以是雜訊。我們將在後續的章節中討論如何讓色彩作為呈現重要洞見的信號，避免讓色彩變成雜訊。

　　下一站是位於大腦後方的視覺皮質（圖 1-8）。視覺皮質有不同類型的細胞，分解視丘傳來的資訊。有些細胞識別物體的形狀，而有些則確認顏色、紋理質感、以及是否在移動等。所有信號組合在一起，形成整個圖像。接著來到位於眼睛上方和額頭後方的前額葉皮質，大腦在這裡整合和處理來自感官的各種類型資訊，以及情緒和記憶，不僅產生物品的全貌，也會連結我們相關的過往經驗和知識。

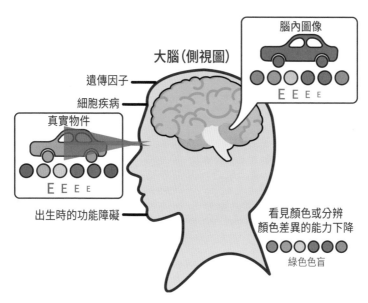

圖 1-8　觀看物體時，眼睛如何運作

　　舉一個很容易被認錯的例子。傍晚時，在街上輕鬆地散步，當你注意到附近鄰居的院子裡好像盤繞著什麼東西時，你停下腳步（圖 1-9）。太陽下山，光線逐漸減弱，讓你無法看到物體形狀和大小之外的東西。它又長又纏繞了好幾圈，給你的大腦兩個直接的選擇——可能是一根用完沒有裝好的花園軟水管，或者是一條蛇，在準備捕食獵物。

　　只有靠近時，你才能看清楚是軟管的亮綠色，還是蛇皮的有機紋理棕黑色。軟管的亮綠色會觸發大腦中的資訊，將軟管判定為無害，也可能喚起植物澆水的畫面、或是小時候在炎炎夏日跑過灑水器的畫面。如果你看到的是較深的顏色、黏黏的樣子，大腦就會觸發危險信號和恐懼情緒，並且產生撤退到安全區域的需求。

圖 1-9 在草坪上長長的綠色花園軟管看起來像條蛇

什麼是色彩學？

色彩學融合了色彩的科學和藝術，說明我們如何感知色彩，以及色彩如何混合、搭配、和相互對比，也涉及色彩如何影響人們彼此的溝通。要了解色彩學的運作原理，請在腦中想像去一趟超市，走到飲料區時，一定就想買罐經典可口可樂（圖 1-10）。

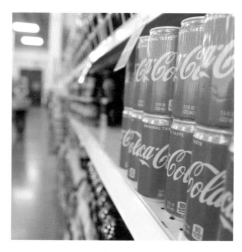

圖 1-10 超市陳列的可口可樂罐和他牌汽水罐

就算幾公尺的貨架上有好幾百種選擇，但你只需要一下子就可以從整面商品中找到可口可樂，放入購物籃。你是一個一個看商品標籤來找出可樂的位置嗎？當然不是！你一定直接走向最明顯的紅色外盒，我猜你現在就可以在腦中想起那個顏色，以及搭配的白色草寫字體。這就是色彩學的力量，也是色彩對於產品品牌等領域如此重要的原因。

小提醒

大多數人會在 90 秒內決定他們是否喜歡某種產品，並且 90% 的決策完全依據包裝的顏色。[2]

如前所述，紅色、綠色、藍色的組合形成色光加色混合模式。電視和電影放映機在播放節目或電影時，就是使用這些原色來創造其他色彩（圖 I-II）。

第二種模式是色料減色混合模式，由青色、洋紅色、黃色和黑色（CMYK）等四色所組成。這組模式適用於包裝、招牌、和紙張等物理表面上印刷的顏色，像是報紙的彩印或彩色廣告。之所以被稱為減色，是因為當顏色愈疊愈多，紙張上的光就會被吸收而愈來愈少。印刷時建議使用 CMYK 模式。

2　Cecile Jordan, "Color Psychology: How Color Influences Opinions About Your Brand," Beyond Definition, July 22, 2021, *https://oreil.ly/eUyYt*.

應該使用哪種色彩模式？

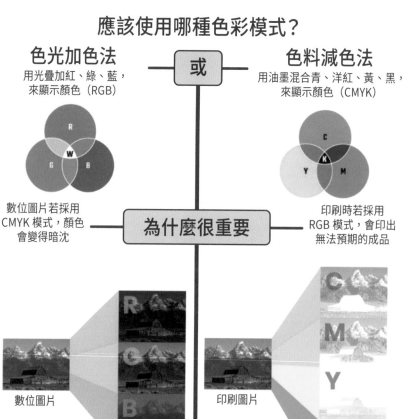

色光加色法

用光疊加紅、綠、藍，
來顯示顏色（RGB）

或

色料減色法

用油墨混合青、洋紅、黃、黑，
來顯示顏色（CMYK）

數位圖片若採用
CMYK 模式，顏色
會變得暗沈

為什麼很重要

印刷時若採用
RGB 模式，會印出
無法預期的成品

數位圖片

印刷圖片

數位用RGB

像素　　超像素

例如：網路圖像或影片

印刷用CMYK

油墨顏料

例如：海報或傳單

圖 1-11　加法和減法色彩模式，以及使用時機

　　色彩學的理論基礎可以用色相環表示（圖 1-12），色相環將顏色分為三類：

- ‧ 原色
- ‧ 二次色
- ‧ 三次色

　　這邊要先感謝牛頓提出的第一版色環，至今世界各地的藝術家和設計師仍以各種巧妙的方式頻繁使用著。色相環上的原色是紅色、黃色、藍色。二次色，也就是當原色混合在一起時產生的顏色，有紫色、橘色、綠色。此外，有六種三次色，是由原色和二次色混合而成的紅紫、藍綠等色。

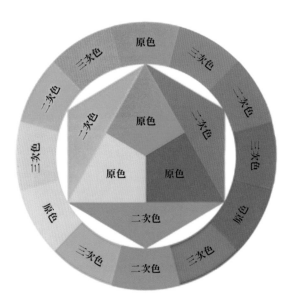

圖 1-12　原色、二次色和三次色的色相環

　　在色相環的中心畫一條線，可區分暖色（紅色、橘色、黃色）和冷色（藍色、綠色、紫色）。暖色和冷色將色彩與不同色溫關聯起來，這在為不同的受眾設計廣告、品牌和資料視覺化時至關重要。暖色帶來行動、明浪、和能量的感覺。

　　還記得你剛剛在超市只花幾秒就找到的那箱可樂嗎？在西方國家，紅色是一種能促進大多數人興奮和刺激食慾的顏色。當視網膜的錐狀細胞將明亮的可口可樂紅色傳送到大腦時，就會引發一些想法、情感、和記憶，比如炎熱的夏日、你手裡拿著冰冰的玻璃杯、汽水倒在冰塊上發出的「嘶——」聲等等。另一方面，如藍色、紫色、和綠色等冷色系，在西方國家中通常被認為是平靜、和平、寧靜、和信任的感覺。下次看電視的時候，試著數一下有幾家汽車品牌和醫療保健公司在 Logo 上用了藍色；搞不好還要用到計算機來算！

　　當你希望使用一組顏色來讓突顯視覺張力時，可以選擇暖色配冷色，也就是「對比色」，或在某些領域中稱為「互補色」。對比色的兩種顏色位在色相環中的正對面，通常帶有相互衝突的氛圍，但搭配起來可呈現非常活潑的對比。

　　例如，紅色和綠色是色相環兩端的對比色，但同時在聖誕包裝紙上出現時，大家不太會有什麼意見（圖 1-13）。一組顏色之間的過渡色越多，對比度就越大。

圖 1-13　紅綠相間的聖誕包裝紙

其他常用的組合還有「相似色」，在色相環上彼此相鄰，例如藍色和紫色，或橘色、紅色和黃色的搭配。在相似色的配色中，會有一主體顏色，一種襯托的配角顏色，再用第三種顏色作為強調色。

三等分配色法通常是由色相環上的位置彼此等距的三種顏色所組成，達到強烈的對比度。國際速食連鎖店漢堡王 Logo 就是一個著名例子，在橘色「漢堡麵包」內搭配紅色字體，外圍再加上藍色圓圈（圖 1-14）。

圖 1-14　漢堡王 Logo

色相、深色調、淺色調、和中間色調

上面的色相環只有 12 種顏色，小時候的你應該很好奇，這麼少的顏色到底怎麼變成小朋友喜歡的 64 色蠟筆（圖 1-15）？而且很多人長大都還繼續使用呢。

圖 1-15　64 色蠟筆盒

　　大家都知道，每一種標準的藍色、紅色或黃色，都有延伸的藍紫色、紫藍色、海洋綠等變化，我個人最愛的是霓虹橘。這些變化來自色相、深色調、淺色調、和中間色調，這四個術語常被嚴重混淆和換用，無論是業餘者或專業人士都搞不清楚它們的實際含義。現在我們要把這四個詞拆開解釋，這樣你就再也不會搞錯了。

色相（Hues）

色相最容易記住，因為這就是出現在色相環上的純色：原色、二次色和三次色。色相不含黑色或白色。當色相加上黑色或白色而改變時，就不再是一種色相了。所以，下次有人說，想把顏色改成「稍微淺一點的色調」時，就叫他們不要亂講，或偷偷在自己心裡知道，他們不懂啦。

深色調（Shades）

當把黑色加到色相中，會出現深色調，帶來較為豐富、更暗沈、也更濃烈的顏色。只要記得希臘神話中「暗影（shade）」一詞的起源，就很容易記得，深色調的意思就是加入黑色。在希臘神話中，暗影是指冥府統治下的

冥界的靈魂，生活在無盡的黑暗中。將黑色加到其他顏色中是很大的挑戰，因為即使只加了一點點黑色，很容易快速改變色相。有時，在黑色外加上其他深的顏色（如紫色和藍色）或直接取代黑色，會讓調色結果更順眼。

淺色調（Tints）

將白色加到色相中，會出現淺色調。加上白色，會使原來的顏色變得不那麼強烈，並降低飽和度。淺色調通常是指偏粉彩的顏色，像是把紅色飽和度降低變成粉紅色、把藍色變淺等。較淺的顏色能帶來平和安靜的情緒。

中間色調（Tones）

中間色調是將黑色和白色添加到色相中的結果，跟加入灰色差不多。黑色和白色的組合讓色相變化有不同的走向，可能比原來的更深或更淺、飽和度更低或更高。中間色調通常比色相、淺色調、或深色調更貼近人眼在自然界中看到的顏色，因為看起來較有層次，與外界物體受時間、光線、和氣候影響而呈現的狀態較相似。

　　下圖說明黃色的四個概念。可以仔細觀察純色相、淺色調、深色調、和中間色調之間的差異（圖 1-16）。

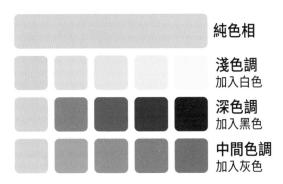

純色相

淺色調
加入白色

深色調
加入黑色

中間色調
加入灰色

圖 1-16　展現色相、淺色調、深色調、和中間色調之間的差異

色彩心理學

在本章中，我們提到幾次不同顏色帶來的特定情緒和感受。我們的感受、心情、和行為與不同顏色之間有著明顯的聯繫，某些顏色甚至與眼睛疲勞、高血壓、和新陳代謝加快等生理反應有關。色彩心理學是怎麼運作的？人們在看到顏色時的感受與他們自身文化背景有密不可分的關係。這是我們要在本書中進一步探討的主題。接下來，我們要來拆解大家最熟知和最常用的顏色，探索這些色彩喚起的不同情感，以及我們第一眼看到這些色彩會馬上聯想到的象徵意義。

黑色

黑色不在色相環上，嚴格來說，黑色其實不是一種顏色，而是吸收了所有顏色的總和。即使如此，它還是常被用於各種形式圖像上，在設計上也被認定是一種顏色。黑色是最能傳達廣泛情感的色彩之一，給人權力、神秘、奢華、大膽、和不開心的感覺。汽車品牌經常使用黑色來展現優雅和精緻感，像是身穿黑色洋裝和晚禮服，攜伴出席高檔聚會的那種氛圍。當然，在許多文化中，黑色是象徵死亡、恐懼、和邪惡事物的顏色。使用黑色時，一定要考量給受眾的觀感，尤其是涉及文化界限時。

白色

與黑色類似，白色不在色相環上，但在設計上也被認定是一種顏色。當物體反射環境中的所有可見光時，看起來就是白色的。此外，和黑色一樣，白色也會根據所處的文化背景，而有天差地遠的意思。在西方文化中，白色象徵純潔、和平、和潔淨，也經常出現在婚紗、醫院走道、以及教堂的天使／天堂畫作中。在東方文化中，白色的意思是截然相反的，反而與葬禮和哀悼儀式有關，也容易連結到悲傷和死亡，帶有寒冷、孤獨、荒涼等負面情緒，例如空蕩蕩的房間。往好的方面想，這可以轉化成清新、簡潔、和乾淨等意涵，這些都是不錯的特性，有助於設計時在畫面上的留白。

紅色

我們在前面的內容裡提到了一兩次紅色。越是觀察四周，就越會發現不止是飲料大廠愛用紅色，超多餐飲業者也是。為什麼？因為大家都知道，紅色是有助於刺激食慾的顏色。當你開車經過麥當勞、Chick-fil-A、Wendy's或 Sonic，會看到這些速食店的招牌上用了很多紅色元素。這是為了讓你的大腦與胃對話：我現在就要來一份漢堡和薯條。研究發現，在所有顏色中，紅色最能激發強烈的情緒。它被用來在不同的情境下創造力量、憤怒、激情、和愛的感覺。紅色象徵危險和謹慎，這就是為什麼它被用在禁止標誌、紅綠燈、以及西方文化中的一些交通警示燈號上。在東方文化中，紅色常用於慶祝，並被認為是積極的象徵。但它也是一種用來激發消費者對產品購買慾的顏色。它可以刺激人的生理反應，包括讓呼吸、心跳、和血壓上升，也與侵略性和掌控感有關[3]。在資料視覺化中，紅色一般是用來呈現不良事件的警示；這在北美更常見。

藍色

一般來說，藍色被認為是世界上最討喜的顏色。藍色本質上讓人聯想到水的平靜和安定，也較保守和傳統，是可靠和穩定的象徵。然而，「藍色憂鬱（feeling blue）」這個詞與上述這些特質背道而馳，有著悲傷和冷漠的感覺，像是傳奇畫家畢卡索在他的「藍色時期」的狀態一樣。

綠色

很少有顏色比綠色與大自然更接近，它喚起了小時候玩耍的院子、寬闊的草地、和茂密森林的鮮明形象，一般給人清爽又寧靜的感受。綠色是一種冷色調，因為它的波長較短。在過去的幾十年裡，它還帶有健康、有機、創意、或環保的保健產品意象。當然，在美國，綠色也與金錢和財富無法脫勾，因為它就是美國貨幣的顏色。不過，對於外國人不見得是如此。

3　Kendra Cherry, "The Color Psychology of Red," Verywell Mind, last updated September 13, 2020, *https://oreil.ly/LhP5A*.

黃色

黃色明亮、強烈、並能迅速吸引注意力，但如果看太久或用太多，會導致視覺疲勞。由於太陽和陽光的關係，大多數人把黃色與明亮和溫暖聯想在一起。然而，在最常用的顏色中，黃色最容易讓眼睛疲勞。把黃色用在電腦螢幕或紙張背景會造成眼睛疲勞。比較好的用法是用黃色來激發正向的情緒，像是從遠處看到麥當勞的金色拱門 M 字招牌時，肚子就會開始咕嚕咕嚕叫。它有助於促進新陳代謝[4]，但大量使用時，例如將整個房間漆成黃色，也會讓人感到沮喪和憤怒。因為眼睛會先看到黃色，所以建議使用黃色來刺激購買欲，畢竟店裡中有許多干擾物，要快速吸引顧客的注意力。

紫色

紫色在所有顏色中相當獨特，因為它的使用頻率低很多，但一般給人莊嚴、神秘、富有想像力、和迷人的印象，也幾乎沒有負面的感受。紫色作為皇室、富麗堂皇色彩代表的起源可以追溯到遠古時代，在當時，只有貴族才能負擔得起腓尼基紫色染料；這種染料非常罕見，也非常昂貴。紫色傳奇延續了數千年，衍生出「皇家紫」這樣名流千古的概念。在維吉爾（Virgil）的《艾尼亞斯紀》與荷馬（Homer）的史詩《伊里亞德》中，亞歷山大大帝和古代埃及法老都是身穿紫色的長袍。近年來，已故女王伊麗莎白二世在 1953 年加冕後也是穿著紫色衣服。紫色也讓人聯想到智慧、靈性、和勇氣，雖然在部分歐洲國家，它會被用來象徵哀悼和死亡。而由喬治・華盛頓（George Washington）於 1782 年創立的軍功勳章——美軍紫心勳章，則是軍人的最高榮譽之一，象徵著勇敢和果決。

4 Kendra Cherry, "The Color Psychology of Yellow," Verywell Mind, last updated May 11, 2022, *https://oreil.ly/v79J0.*

棕色

雖然大多數人覺得這個顏色莫名沒什麼吸引力，但棕色還是有蠻多用途。它與樹林的連結帶來力量、安全、和自然的意象，但也同時帶有孤立、悲傷、與孤獨的感受。不少知名品牌，包括大家熟知的 UPS，以及想到就嘴饞的品牌 M&Ms 和 Hershey's 巧克力都在行銷上改用棕色。

橘色

像黃色一樣，橘色容易會被過度使用，而讓大家開始有點反感。比較好的用法是藉由它充滿活力、創新、和熱情的意象，讓新創企業在識別上脫穎而出；或彰顯用熱帶陽光和快樂來展開一天的感受。由於橘色是紅色和黃色的二次色，因此象徵著興奮感和熱情。橘色因為秋天的葉子變色、南瓜、萬聖節等意象，而有很多不同調性，也會與健康的春夏感、新鮮柑橘類水果、日落等概念連結。

粉紅色

雖然性別角色在 21 世紀不斷被重新定義，但大部分的人仍會將粉紅色與女孩子／女性的事物聯想在一起，包括愛情、善良、浪漫等概念。漆粉紅色的房間通常意味著新生兒的到來，也像徵著撫養和安定。粉紅色還會被用作一種逆向心理學，例如球隊會把客場更衣室漆成粉紅色，以降低對手的衝勁和自信心[5]！粉紅色也代表著開心和有創造力的狀態。

灰色

灰色在資料視覺化中有助於描繪細節，突顯更重要的元素的色彩，讓讀者更容易區分重要的資訊。例如，用在描繪軸、刻度線、較不重要的註解、或顯示非關鍵訊息的資料。在基督教中，灰色是灰燼的顏色，有著哀悼和悔改的聖經象徵。灰色也是僧侶衣著的顏色，代表樸素和謙遜。由於與白髮意象的連結，灰色在許多文化中也與老年人聯想在一起。

5 Kabir Chibber, "Sports Teams Think the Color Pink Can Help Them Win," Quartz, August 28, 2018, https://oreil.ly/qawAg.

為什麼每個人不一定會看到一樣的顏色

在 2015 年時，社群媒體上出現一則大量瘋傳的貼文：這件洋裝是藍黑色還是白金色？（圖 1-17）。對於所有看到照片的人來說，這好像是一個詭異的問題，但當朋友、家人、同事看同一張照片，卻看到和自己看到的顏色完全不同時，大家臉上的表情就更詭異了。這件洋裝是蘇格蘭科倫賽島上一位準新娘的媽媽準備的。當她在臉書上分享這張照片時，引起各方激烈的爭論，從受邀參加婚宴的親友蔓延到整個島上居民，然後幾乎席捲了全世界！一天之內，Buzzfeed 上的一篇貼文討論了這個色彩爭議，帶來了 673,000 次瀏覽，《Wired》雜誌上文章吸引了 3,280 萬次不重複瀏覽量。當流行歌手泰勒絲（Taylor Swift）的一則推特回文，就獲得了 154,000 按讚次數和 111,000 次的轉推。

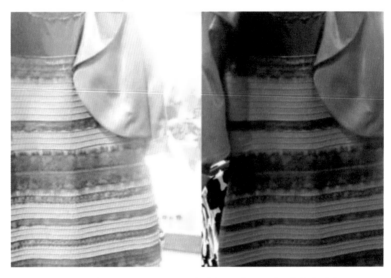

圖 1-17　一件看起來顏色不同的洋裝，是白金色還是藍黑色？

　　那麼，究竟是什麼顏色？當婚禮舉行時，答案揭曉，洋裝原來是藍黑色，這讓部分參加婚宴的人和網友都感到困惑。威爾斯利學院（Wellesley College）研究視覺與色彩的神經科學家 Bevil Conway 表示，這種差異來自於視覺系統試圖消除色差的結果。有些人的眼睛消除藍色的部分，就會看到是白金色的洋裝，而消除金色的人，看到的就是藍黑色。

　　它發生的頻率比想像中的還要頻繁，這問題與修圖師和攝影師使用的「白平衡」校正有關，也就是對色偏進行調整，使白色物體在照片中呈現白色。白平衡會影響所有顏色，而不僅僅是調整白色物體而已。一個從生物學角度來看的原因則是，人們的色覺存在差異，同一個物體，大家會看到不同的淺色調、深色調、和中間色調，因此，雙方都認為自己是對的，當有人說看到的東西與自己親眼所見完全不同時，就會感到相當匪夷所思。

　　人們看見的顏色不同還有其他原因，這與色覺辨認障礙（色盲）有關，我們會在後面的章節中討論這個主題。

小結

本章涵蓋了人眼與顏色的重要概念。接下來，我們要來討論如何在資料敘事上聰明地使用顏色，運用色彩學理論和色彩心理學來設計有效的資料視覺化圖像。

資料視覺化
與資料敘事

就如歷史上其他的革命一樣，資料是一位好老師，能夠將一瞬間的資訊轉換成有形的事物，產生很棒的效果。資料是作為推理、討論、計算基礎的事實資訊（例如測量或統計）。此外，我們可以將資料定義為可以傳輸或處理的數位形式資訊。[1]

當我們將資料轉換為視覺化圖像或用在資料故事上，資料就會變得更有用。資料敘事是一種運用故事和視覺化來有效傳達資料見解的能力。可有效將資料的洞見融入脈絡，並激發受眾的行動。若想要讓某些資訊在資料視覺化中脫穎而出，色彩就能派上用場。

在資料敘事中，色彩有助於定調，並傳達圖像背後的獨特訊息。色彩能營造特定的氛圍，將資料視覺化變成充滿情感的資料故事。

在本章中，我們會討論資料視覺化的概念，探索描繪時間軸、頻率、關係、網絡等資料的不同方法。也會介紹資料敘事以及常用來傳遞洞見的色彩類型（即發散、順序、分類）。

什麼是資料視覺化？

資料視覺化是一種將資料分析中發現的洞見轉化為數字、圖形、圖表、和其他視覺概念的專業，目的是使資料更容易被掌握、理解、學習並利用。

1 Merriam-Webster, "Data," https://oreil.ly/cH1YK.

它是資料的圖像形式，對我們蒐集到的、所學到的、和欲呈現的內容做個簡介，不僅有助於當下資料的呈現，也方便在未來加以利用。

　　資料的視覺化既是一門科學，也是一門藝術，因為它呈現的方式和實際資料本身一樣重要。若使用得當，就能將不同時間區間內整理的複雜資料，轉化為更容易理解、記憶的視覺圖像，並在後續的工作中有機會利用。

　　讓我們用一個例子來說明資料視覺化如何比原始形式的資料更容易解讀。參考圖 2-1，左邊的資料（表格）和右邊的資料（折線圖）是一樣的內容；但是，我們能夠很容易地用折線圖追蹤每個月的集客潛在客戶趨勢，也可以看到 4 月份潛在客戶的下降和 5 月份的激增。

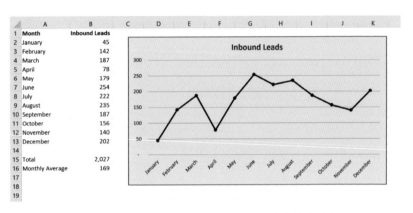

圖 2-1　顯示 2019 年每月集客潛在客戶的表格和圖表

　　歷史告訴我們，伊尚戈骨（圖 2-2）不僅是史上最早用來記錄資料的工具，也是第一筆資料視覺化。考古學家於 1960 年，在現在的烏干達所在地篩選舊石器時代部落史前遺址的文物時，有了驚人的發現。科學家們在一支計數棒（爾後被命名為伊尚戈骨）上發現刻痕，他們認為這些刻痕是用來計算部落擁有的物資數量，或是要與其他部落交易的某項資源數量。雖然在棍棒上做的計算只是簡單的加法，但有了這些數字後，當時的人就可以預估儲存了多少食物、或還有多少物資可以用來交易。[2]

2　Anne Hauzuer, "Ishango Bone," in *Encyclopaedia of the History of Science, Technology, and Medicine in Non-Western Cultures*, Springer, 2008, *https://oreil.ly/UFH3A*.

伊尚戈骨

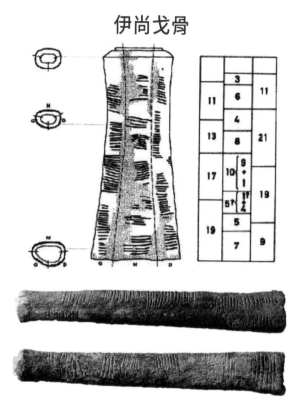

圖 2-2　伊尚戈骨，在史前時代作為計數棒使用

　　資料蒐集和視覺化的「誕生」可追溯至公元前 20,000 年左右[3]，這個手法至今仍在為從事各種資源交易的農民、牧場主人、和商人所採用。當時的原住民在這些骨頭和木棍刻上他們的物資數目，不僅是用來做計算，更是為了留下一個參考數字，以供將來回頭使用。

3　"Prehistoric Math," Story of Mathematics, *https://oreil.ly/Z9f6O*.

　　就人類成就和腦力而言，這是歷史上最被小看和低估的發展之一。這代表著人們不是活在當下，只關心下一次需要用火、下一次挨餓飢渴而已，而是更專注於計畫接下來將發生的事，試圖透過資料和規劃來讓不確定的未來變得更可預測。

　　縱觀歷史，人類在認知上幾項最大的躍進都是資料視覺化的成果。克勞狄烏斯・托勒密（Claudius Ptolemy）在 2 世紀時繪製了一份帶有緯度和經度線的地球地圖投影（圖 2-3），在往後的 1,200 多年間，一直是全世界的標準參考。

圖 2-3　地球的地圖投影（由托勒密繪製）[4]

4　資料來源：Rachel Quist, "Ptolemy's Geographia," Geography Realm, November 30, 2011, https://oreil.ly/9otCt; #119 Ptolemy, https://oreil.ly/0cHRi.

　　笛卡兒（Rene Descartes）共同創造了二維的直角坐標系和解析幾何的想法，對現今大多數圖表和圖形的樣式產生了深遠的影響。[5]費馬（Pierre de Fermat）與巴斯卡（Blaise Pascal）則透過統計和機率論共同推動這個領域，這也成為我們在現代世界中將資料概念化的基礎。[6]根據資料科學家的說法，人類每天產生 2.5 艾（quintillion）位元組的資料量[7]，寫出來就是 2,500,000,000,000,000,000。圖 2-4 描繪了人類產生的資料量，可以看到，當今世界上 90% 的資料是在過去兩年內產生的！想像一下用資料填滿一千萬張藍光光碟，這些光碟全部疊起來，會有四座艾菲爾鐵塔這麼高！

每天我們產生 **2,500,000,000,000,000,000**
(2.5 艾) 位元組的資料量
可以填滿一千萬張藍光光碟，全部疊起來有四座艾菲爾鐵塔高

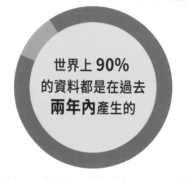

圖 2-4　我們每天產生的超大量資料[8]

5　"Rene Descartes and the Fly on the Ceiling," Wild Maths, last accessed November 7, 2022, *https://oreil.ly/7a1Q6*.

6　"Probability Theory / Blaise Pascal / Pierre de Fermat," *https://oreil.ly/8PGTM*.

7　Eric Griffith, "90 Percent of the Big Data We Generate Is an Unstructured Mess," *PCMag*, November 15, 2018, *https://oreil.ly/qIv08*.

8　資料來源：Griffith, "90 Percent of the Big Data We Generate Is an Unstructured Mess."

從資料中衍生意義

尤其是在處理大型資料集時，要讓任何資料科學家以外的人都有辦法運用這些資料，視覺化是絕對必要的。少了這種理解的媒介，就無法量化、也不可能在實務中使用，等找到其他形式來輔助說明時，資料早就過時了。

在商業用途及其他方面，資料分析最有價值的部分是有機會找出趨勢和模式、將資料視覺化、並用來改變行為及規劃未來。隨著資料變得越來越普及，資料集開始擴展人類理解的廣度，能夠準確地視覺化和理解資料已成為每個企業必備的能力。

即使是資料分析師本身，在不使用視覺圖像的情況下，也未必總是能在分析過程中掌握意義、獲得啟發。機器學習（ML）和其他形式的人工智慧（AI）等流程可以主動發現趨勢，並將其轉化為能落實的洞見。然而，如果在這個過程中，人們無法掌握所看到的內容，或思考能帶來的價值，那麼一切都沒有任何意義。

機器是幫手，不是決策者。機器產生的洞見並非最終定論，而是用最敏捷入微的觀察，幫我們加速分析因素的時間，這是一個世代之前還令人難以置信的能耐。在統計課上，我們被要求要會閱讀原始數字，並從中獲得洞見。在電子試算表或 Excel 表格中看出模式需要技巧，但這是可行的，對於及早掌握趨勢和模式也是非常必要的。

對於希望從事資料分析專業的人來說，這是（也應該是）一項必備技能，就像學習攝影的人要從膠卷相機開始，學習在暗房沖洗底片，以了解基本流程、事物如何運作以形成現代的技術。然而，也不是每個人都需要了解流程。例如，攝影師已經不會要雜誌編輯一起進暗房，在紅光下用放大鏡檢查，再一張一張批准使用；現在大家都改用數位相機，以文字訊息或電子郵件傳照片，在幾秒內就取得批准。

同樣地，資料分析師／科學家不會把 50 頁資料印出來，交給財務長自己從原始資料中找出趨勢。例如，我們不會期待財務長能夠直接看穿某產品不再暢銷的趨勢，然後做出把此產品從公司庫存刪除的決策。相反，他們會把原始資料繪製成圖像、圖表、或其他視覺化內容，讓 C 字輩領導者可以更容易看出幾個月或一年內的銷售下滑，比較不同產品的銷售提升，找出模式，並導出下一步行動的洞見。

在商業界中，「理解」是最棒的調節器，讓公司裡的每個重要利害關係人或決策者都能達成共識，並用相同的視角來看問題。

用同一種語言

公司裡最令人疲累的事之一，就是很多團隊常常覺得他們和其他團隊或管理階層在溝通時，都在雞同鴨講。業務部門對所有指標都有自己的術語，再來是廣告部門，再加上物流部門，還有一個會計部門。這種溝通中斷，常會帶來當下沒有意識到的巨大後果。對研發部門很重要的趨勢，業務和行銷部門可能不會有同等的認知，反之亦然。

資料就是所有領域的共同語言，畢竟資料不會被不同的術語所扭曲。精心設計的圖表和圖像打破了溝通障礙，確保資料的真正含義有被適當呈現，讓在場的每個人都能吸收理解。

資料視覺化的力量

理解資料並將其視覺化有哪些優勢？顯而易見的原因是，我們的眼睛自然會被顏色和圖案所吸引。看看兒童玩具或教具就會明白，從人來到這個世界的那一刻起，我們就被這些概念所吸引。

當我們看到不同的顏色呈現、不同的線條代表不同的含義時，眼睛就會迅速將資訊過濾到大腦。我們不僅可以快速掌握模式，也更容易掌握異常值。

當我們看到一張圓餅圖（圖 2-5）顯示了年度募款活動的成果，其中三個區塊差不多相等，但有超小一塊是地區某商會的捐款，保證你以後每次看到他們的徽章或與某位會員交談，大腦一定會立刻閃過那一筆窮酸捐款。

圖 2-5 年度募款成果圓餅圖

每組資料都是一個故事，但是當你利用視覺化的力量時，就能有效向受眾傳遞故事想表達的內涵。

小提醒

資料視覺化具有團結人心的力量，無論是在實體會議、線上視訊會議、或董事會，它都可以讓每個人在相同的理解狀態下，共同協作。

視覺化可以去除大量資料中的背景雜訊，突顯最關鍵的重點給目標受眾。這在大數據時代尤其重要。資料越多，雜訊和異常值對資料集核心概念的干擾機會就越大。

有時，我們小時候學過的簡單圓餅圖和長條圖，面對商業界中簡化複雜概念的需求，並不一定是最佳選擇。這就是我們將資料視覺化視為一門藝術和一門科學的原因之一。視覺設計師要能運用正確的形式和格式來駕馭要呈現的資料，使其適合目標受眾閱讀，並確實展現資料集的內涵。過

於簡約乏味，和太複雜專業的圖像都一樣具有風險。請記住，除非你知道如何正確拿捏複雜的資料視覺化設計，否則最好就是保持簡單。

什麼是資料敘事（Data Storytelling）？

資料敘事是一種有效的方式，幫助團隊和使用者以最少的時間和精力獲得所需的答案。當世界變得高度數位化，各種儀表板、電子試算表、智慧資料處理工具也變得相當普及化。這些工具的問題是，雖然儀表板和試算表可以清楚展現發生的事情，但仍無法說明發生的原因。

簡單來說，由於報告和資料整理需要人為介入處理，就會讓組織裡溝通發現與洞見的過程變慢。

雖然有許多很棒的工具能夠以表格和圖表的形式呈現資料，但仍缺乏了能有效、迅速傳達資訊和關鍵洞見的故事元素。

資料敘事是一種為特定受眾創造的資訊溝通的方法，並以令人信服的故事來證明觀點、突顯趨勢、行銷想法等。用講故事來分享資訊是人類的傳統，可追溯至我們祖先聚集在火堆旁或繪製洞穴壁畫的遠古時代。

大量科學證據表明，「敘事」是知識如何從一大群人傳遞給另一群人，以及故事、傳統、和神話如何代代相傳的主要形式。請參考 Matt Peters 的文章〈The History of Storytelling in 10 Minutes〉（*https://oreil.ly/4amoQ*）中的時間表。

資料敘事時代的來臨，使我們能夠從人的角度看待資料集，直接了當地傳達情感和直覺感受。資料敘事結合了說故事、資料科學和視覺化這三個關鍵元素，不僅是繪製彩色圖表或圖形，更是在創造一件藝術品，講述一段有開頭、過程、和結尾的完整故事。

好的資料故事具備三個重點：資料、故事內容、和圖像，見圖 2-6 布倫特・戴克斯（Brent Dykes）提出的圖表說明。

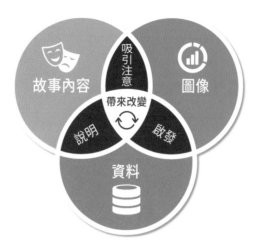

圖 2-6　好的資料故事所具備的元素 [9]

　　資料這塊蠻直觀的：資料必須準確，才能帶來洞見。故事內容是要運用簡單的語言為資料發聲，將資料變成充滿故事的角色。圖像則是最重要的，必須幫助我們在資料中輕鬆而具體地發掘趨勢和模式。一定要避免讓最重點淹沒在行列之中。

　　正如著名的資料視覺化專家 Stephen Few 所說，「數字背後有著重要的故事，就靠你來帶出清晰且有說服力的聲量。」[10] 因此，如果你有想要分享的見解，最有力的方式就用資料故事的形式提出。

資料視覺化的類型

呈現資料的方法有很多種。接下來，我們要來討論一些最著名的資料視覺化應用。

9　資料來源：Brent Dykes, *Effective Data Storytelling: How to Drive Change with Data, Narrative, and Visuals*, Wiley, 2020.

10　Jim Stikeleather, "How to Tell a Story with Data," *Harvard Business Review*, April 24, 2013, *https://oreil.ly/WBDwm*.

檢視一段時間內的變化

美國中小學學生在學校販售零食就是一個最簡單又清楚的資料應用情境。孩子們可以根據一週內賣出的巧克力棒數量，來知道應該要在哪幾天補貨、哪幾天訂貨，才不會損失利潤。他們觀察到同學們會在週二和週五來購買居多，因為大家在週一看到巧克力，但要到晚上回家才跟爸媽拿錢，隔天再回來買；而週五則是因為這天是班上的點心日，或是想用巧克力來迎接週末。

公司可以繪製某些商品在某季、一年、或十年內的受歡迎程度圖表，以了解哪些過往事件影響了銷售，以及如何對未來做好準備。

連鎖飯店也可以在汽油價格飆升的年度預測其營收下降，例如，2008年中東緊張局勢和美國與阿根廷的關係不穩定，讓國內無鉛汽油價格上漲至4美元／加侖。這導致美國人長途旅行的意願降低、飛機燃料價格飛漲，因此，可以預測航空公司也會漲價，並降低旅客行李公斤數的彈性。那個夏天，出門旅遊的美國人少了很多，飯店預訂量也跟著陡降。

大家在聽到這些數字時，的確會有些吃驚。但當我們把數字變成長條圖，顯示2008年之前每一年高高的、鮮豔的彩色線條，接著來一個2008年的預訂量與營收金額的劇烈下跌，大家會立即產生更震驚和直接的反應。這個事件後續的回升，也只減緩了所造成的損失，並沒有解決背後真正的問題。

這份資料圖表（圖2-7）有助於讓人們進入解問題的模式：營收在汽油成本的什麼價格點開始低於可持續營運的水平？未來這種情況若重演，有什麼跡象可循？由於我們無法控制油價，那麼，當油價峰值再次出現時，我們可以採取哪些其他途徑，來應對營收的下降？

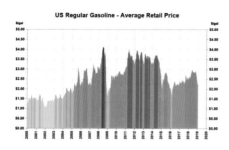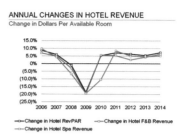

圖 2-7 過去 20 年的平均油價（左圖）和飯店年度營收的變化（右圖）[11]

定義頻率

另一個透過視覺化來理解資料的基本應用就是用來定義頻率，時至今日仍然非常有用且普及，特別是若能與時間軸結合，就更有效。如果你有去過洗車店，店員可能會詢問是否想加入會員，使用無限洗車次數的月費方案。大部分的人會拒絕，而有些人則抓住這個優惠的機會。將這個情境轉給一家洗車連鎖店的資料分析師，他發現大多數顧客的洗車時間都非常不固定，往往每月不超過一次，且通常是在獲得優惠券、出門旅遊前、或剛從某處回來，覺得車有點髒時，才會去洗車。

　　資料分析顯示，有一小部分顧客一個月會來幾次，他們來洗車時，也常會在店內花錢購買飲料、零食、車用芳香劑、或各種車用小物，像是保桿貼紙、鑰匙圈等。那麼，理想的做法是規劃一個方案，提高顧客的光顧頻率，因為資料顯示，顧客愈常來，就愈會消費。

　　將這些資訊整併至視覺化的報告中，分析師就可以向高層說明，固定費用的「吃到飽」方案能以免費／折扣價的誘因吸引更多人加入，並能從顧客在店內的額外消費來提高營收。

11 資料來源：Robert Allison, "Let's Track the Falling Gas Prices!" SAS (blog), January 15, 2019, *https://oreil.ly/efz2u*; Robert Mandelbaum and Andrea Foster, "Hotel Spa Departments Following Industry Trends," Hotel Online, February 17, 2016, *https://oreil.ly/JyCzl.*

　　由於很少有人每個月會來洗兩三次車，因此公司在「免費」洗車方面幾乎沒有損失，因為加入此方案的人會抱著這樣一種心態：既然洗車是免費的，那我在店裡買一些額外的東西也沒關係。每月吃到飽洗車服務的方案若能有額外營收的相關資料點作為支持，就會更有說服力，更能讓財務部門的主管接受。圖 2-8 為此資料範例。

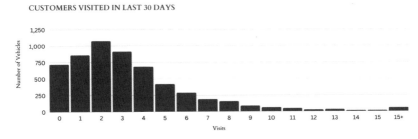

圖 2-8　過去 30 天內到訪洗車店的車輛數長條圖 [12]

定義資料間的關係

尋找不同資料集之間的關係（也就是資料間的相關性），即是資料分析和資料視覺化的基礎。

　　即使沒有視覺化，最簡單的相關性也很顯而易見，例如：當夏季氣溫升高時，平均電費會大幅上漲，冰淇淋銷量也會攀升。但也有非常微妙的資料內容，需要靠機器學習等方法才能解讀，也要再加上視覺化，才能讓人看得懂。想要充分運用資料，為公司帶來正向的改變，第一步就是要先能釐清資料間的相關性。缺乏對資料的理解，就不可能有所進展。圖 2-9 顯示氣溫與冰淇淋銷售量的散佈圖範例。

12　資料來源："Unlimited Car Wash Membership Program," Washify, *https://oreil.ly/Djm4G.*

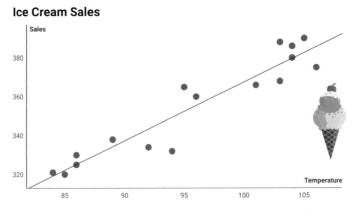

圖 2-9　散佈圖顯示冰淇淋銷售量隨著氣溫升高而攀升 [13]

檢視網絡和行銷

一般資料分析的進步，尤其是資料視覺化，將行銷領域從憑藉印象猜測及鬆散資料蒐集的模糊研究，轉變為一門結構完整且可量測的科學。運用量化指標來追蹤績效與成果，讓許多產業裡的行銷與業務像個超有機體般高度整合運作。檢視顧客網絡、了解顧客希望如何取得資訊、如何被行銷、以及對什麼樣的訊息類型會有感，對於品牌、業務、客戶保留率、和長期成功的客戶關係是至關重要的。

自從透過優惠、電子報、折價券等註冊表單來蒐集顧客資料的開始，為資料分析開了一扇大門。再加上從社群媒體蒐集來的資料，突然之間，行銷部門從原本資料有限的狀態變成充滿了大量的資料供分析解讀。但與先前提出的觀點一樣，部門要有能力將其轉化為能有效講述故事的視覺圖像，這些資訊才具有強大的影響力。

若缺乏資料支持，要向高層說明客人不希望在晚宴上喝香檳，而是要換成熱巧克力品項，會是很難說服人的。除非將這些資料整理成超有力的視覺圖像，不然就會是一場艱困戰鬥。

13 資料來源：Lenke Harmath, "A Focus on Visualizations: Scatter Plot," Sweetspot (blog), May 30, 2014, *https://oreil.ly/NCOvC*.

圖 2-10 顯示客人對熱巧克力的強烈偏好（資料為虛構），這樣就比較有機會說服高層。

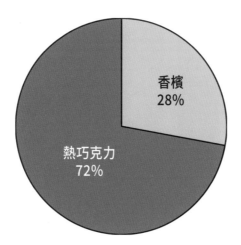

圖 2-10　圓餅圖顯示熱巧克力與香檳的飲品偏好

圖 2-10 的圓餅圖中，我們運用「自然色系」來呈現圖表，選擇與代表物品相關的顏色——棕色代表熱巧克力，黃色代表香檳，可以讓受眾更容易區分這兩個區塊。

排程

當商業界的普羅大眾都能透過視覺化來理解資料時，最開心的想必是執行計畫排程的這群人了！如果你是網際網路時代之前的工作者，那麼每日工作排程必定是公司裡最嚴苛、最容易出錯、也是最不能出錯的任務之一。但是，運用以員工時程、專案截止日期、可用資源與材料為基礎的資料，加上人工智慧對這些資料進行分類的能力，現在一切都變得容易多了。

更棒的是，資料視覺化會以一種每個人都容易理解的方式呈現；也因為能輕鬆地將計畫排程視覺化，就有助於大幅減少工時的損失。圖 2-11 是一個很好的日程表範例，直觀地呈現孩子出生前後，個人時間分配的差異。

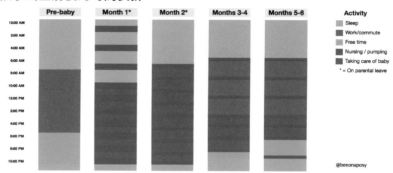

圖 2-11　孩子出生前後個人時間分配的日程表 [14]

圖表選擇指南

希望上述這些例子能幫助你熟悉資料視覺化在各個產業中的不同應用方式。圖 2-12 是一份圖表選擇指南（*https://oreil.ly/7CPhR*），提供了更多不同類型的資料視覺化範例，也附上每個類別的範例圖表。

圖 2-12　圖表選擇指南

14 資料來源：Caitlin Hudon, "Schedule Change with a Baby," FlowingData, January 13, 2020, *https://oreil.ly/n8NEq*.

小結

本章的重點是資料視覺化和資料敘事在與利害關係人溝通資訊上扮演了關鍵的角色，也介紹了在以資料來闡述故事時，可運用的各類型視覺化圖表。

資料視覺化的
常用色彩類型

在進行資料視覺化和資料敘事時，使用的顏色類型會決定成敗——就是這麼簡單。顏色引導眼球運動，從而控制人們的注意力和腦力。你採用的顏色可以幫助目標受眾理解你展示的資料內涵，也可能造成阻礙。

三類型色彩

在資料視覺化的過程中，需要學習並運用以下三類色彩。所選的色彩組合取決於許多因素，包括欲呈現的資料性質。此三類型色彩是為連續型、發散型、分類型。

圖 3-1 呈現了多種色彩類型的概覽。

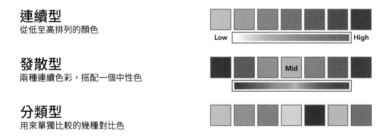

圖 3-1　展示三類色彩：連續型、發散型、分類型[1]

1　資料來源：Steve Wexler, Jeffrey Shaffer, and Andy Cotgreave, *The Big Book of Dashboards: Visualizing Your Data Using Real-World Business Scenarios*, Wiley, 2017.

接下來，我們要拆解這三種色彩類型，看看哪種情況應該使用哪種色彩。

連續型

連續的顏色帶有數值意義，使用從淺到深漸變的漸層色。在呈現連續性色彩時，會依照資料的數值順序來指定用色，通常以色相、亮度、或兩者的結合為選色基礎。

一般來說，較低的數值會使用淺色系，較高的數值則使用深色系。不過，這也取決於圖表的背景色系，在白色或淺色背景上，較低的數值用淺色表示是沒什麼問題；在深色背景下，顯示起來則會相反。在連續色中採用單一色調是可行的，但運用兩種色彩之間的漸變也不錯，可以帶來視覺上的刺激。假設背景是白色或淺色，就可以從暖色系開始（紅色、黃色、橘色），然後在數值另一端帶出冷色系（綠色、藍色、紫色），以在兩者間形成明顯的變化。

以下範例說明如何使用連續色來顯示各州的總銷售額，使用綠色的連續型色板來顯示各州較低的銷售額（淺綠色）和較高的銷售額（深綠色）（圖 3-2）。

各州銷售額

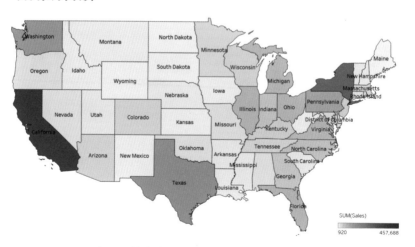

圖 3-2　銷售地圖呈現：連續型色彩使用範例

發散型

當數值變化帶有有意義的中間值（例如零）時，可以使用發散型色板，將以同一個中間值為端點的兩組連續色系結合。右側的數值是一組顏色，一般是較大的數值，而較小的值位於左側。

通常在兩側的數值各自帶有很不同的色相，以便錯開和分隔正值與負值。中間值應使用典型的淺色系，讓較深的顏色能表現出離中心越來越遠的區段。這些情況中會用到的顏色有「紅－黃－藍」、「紅－藍」和「橘－黃－藍」。

無論你使用哪種顏色，第一件事，也是最重要的規則，就是要保持簡單。太多顏色會稀釋要表達的意思，讓受眾感到困惑。一定要記住，無論受眾是潛在客戶、潛在投資者、公司董事會成員、還是一般人，都會在沒有太多背景脈絡理解的情況下接觸到這份圖像。

即使他們看過會議議程，大概知道接下來的事項，你還是要讓觀者能用 10 到 15 秒的時間，也不需提問或和別人討論，就能一眼看出主題是什麼、資料要呈現什麼事、以及故事想說什麼。選對顏色，就能帶來超大的成功。如果偏離目標太遠，或把資訊圖表做成花花綠綠的，那可能就會大失敗。

圖 3-3 是一個發散型色板的例子，圖中顯示了各州的盈利能力，其中以深橘色代表低盈利能力，深藍色代表高盈利能力。

無論是要展示何種類型的資料，色彩的使用在吸引使用者注意力和產生特定情緒反應方面，都扮演著至關重要的角色。顏色可以讓人不需要費力閱讀，以降低認知負擔，將資訊以簡單形式編排，並強調顏色、形狀和圖樣，對於大多數人來說，會比一串複雜的數字更容易理解。

各州盈利能力

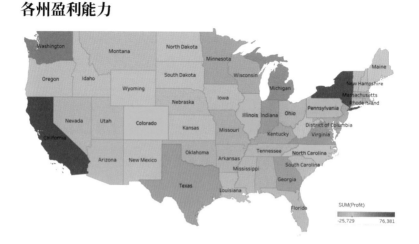

圖 3-3　盈利能力地圖呈現：發散型色彩使用範例

分類型

分類型色彩，有時稱為「質化顏色」，有助於在視覺圖像中表達非數值事物的含義。這些顏色本身就易於在視覺上彼此區分開來，也經過優化，讓有色覺缺陷者也可以輕鬆閱讀。典型的例子是圖表中的名義變項，如郵遞區號、血型、和種族等。

　　這裡最主要的目的就是彰顯模式，使用較重的顏色，能讓人們注意到這些內容。每個類別採用的顏色要有明顯差異，原則上，一次至多使用七種以內的顏色，一旦超過這個數量，就會開始很難區分不同的類別了。如果資料類別比顏色種類還多，那就應該先將一些類別合併，放自己一馬，不要讓每個顏色之間變得很難分辨，才能精準描繪差異。你也可以試試看將內容分成為幾種圖表。

　　例如，如果依照地點來細分公司的銷售額，並且同時在 40 幾個不同的州都有銷售額，這樣不太可能用 40 多種不同的顏色（圖 3-4）來成功繪製出所有內容。

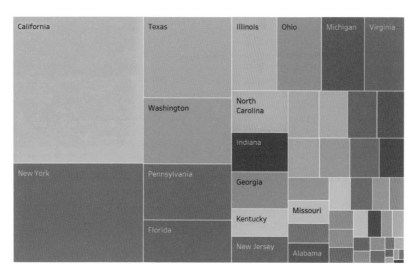

圖 3-4　以地點來區分的銷售額樹狀結構圖：分類型色彩使用範例

　　因此，你可以依照地區（例如北部、東部、中部、和南部）來區分銷售情形，並從色輪上選四種不同顏色，來幫助閱讀者清楚區分（圖 3-5）。

　　產生差異大的色彩的最佳方式是運用色相，特別是調整飽和度和亮度的方式，使不同顏色清晰並「跳出來」。除非是刻意為之，否則不要讓某個顏色的差異特別大，或帶有額外的亮度或飽和度，因為這種差異可能意味著某種顏色比其他顏色更重要。此外，除非這兩組數值是相關的，避免使用兩種色相相同，但亮度／飽和度不同的顏色，因為這蠻容易讓人混淆。

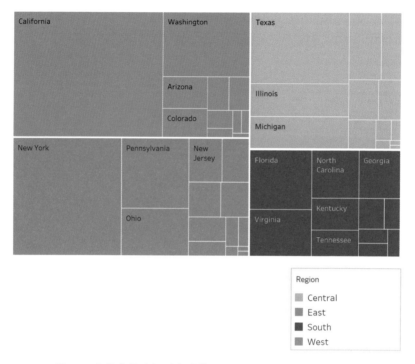

圖 3-5　改善後的分類型色彩使用，展示不同地點的銷售情形

　　讓我們更加熟悉其中的一些術語。飽和度（Saturation）表示顏色的乾淨程度，例如，鮮豔的橘色／帶有較多灰色的暗棕色。飽和度高的顏色看起來比較明亮、鮮豔。亮度（Lightness）是顏色中光的強度，例如，淺藍色／深藍色。定義輝度（Luminance）也很重要，輝度是指人眼對顏色實際感知的亮度。[2]

背景顏色

在大部分的創作中，背景不太會被經常提到，因為，它就真的是個背景。我有個朋友在他桌上放了一張很好看的照片，照片中是他和四個朋友在大學畢業典禮後，手拉著手，臉上掛著燦爛的笑容，迎向未來。在背景中，

有一個女人和她相機掉下來的一瞬間，她做出史上最尷尬的弓箭步，想在相機掉在地上前接住。一旦在照片上看到這個滑稽動作，就再也看不到其他東西了。我們在白背景上產出一張張資料圖表後，常會對自己的成果感到有點不安，開始擔心圖表內容太呆板、太生硬、太老套……這種狀態跟作家和記者很類似，總是怕當引述或對話都寫「某某表示」時，讀者會感到無聊。

分析和研究告訴我們，這通常只是創作者的擔憂。在一本引人入勝的書中，「表示」這個詞幾乎不會被人的大腦注意到，只是一個佔位詞而已，讓我們知道這是某人或書中角色的對話，不是作者說的話。

同樣地，大多數時候，閱讀資料視覺化成果的人，也不是先看了 50 張圖、然後對白色背景感到很煩；大家的目的是要看你用數字、顏色等整理和展現的資料。白色背景本身不太可能給人帶來任何程度的困擾。

小提醒

請記得，人們感知的物體顏色不僅取決於物體本身的顏色，還取決於其背景。以相同顏色群集的不同物件應帶有相同的背景。也就是一般來說，背景色的變化應該要降至最低。

我很喜歡舉以下這組灰色方塊的例子（圖 3-6）。圖中有兩個顏色完全相同的方塊；但因為它們位於不同的背景上，所以你會覺得這兩個圖形的色度不同。

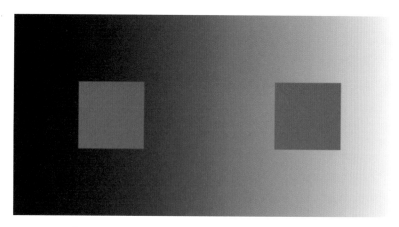

圖 3-6　兩個相同顏色的方塊放在灰－白色的漸層背景上

　　智慧型手機是一個很好的例子，說明為什麼標準的「無聊」白色在資料視覺化中如此普及。我們可以把手機的背景設定成任何顏色，但你有看到過別人在亮紅色或森林綠背景的手機上打字嗎？答案是根本沒有，因為背景應該支持前方的東西，而不是搶風頭。有些人將手機背景調成較深的夜間模式，因為太亮的螢幕會在人需要放鬆入睡時，對大腦造成不好的影響。但即使是深背景也可能會分散注意力，因為眼睛就是會被新鮮和突顯的事物所吸引，而大幅改變背景顏色也會意外帶來這個結果。

　　現在有許多公司將儀表板作為產品服務的一環，就會看到越來越多人亂用背景色，對重點資訊帶來干擾。如果不想用白色，那麼冷灰色就是不錯的第二選擇，它不會影響到任何顏色，甚至還可以讓某幾種顏色顯得更銳利、更清楚。

　　人們常犯的最大錯誤之一，就是在履歷中使用深色背景或高度飽和的顏色。不難理解為什麼它經常發生；人們希望運用優勢來讓自己脫穎而出。如果你擔任過招聘經理，也收過印在鮮紅色紙上的履歷（在那個紙本履歷的年代），你就會知道，這個人想從人群中鶴立雞群、展現自己的獨特性，但通常這樣做只會完全適得其反。

　　簡單來說，背景之所以被稱為背景，是因為它位在真正重要事物的背後。美麗的夏威夷海灘是一幅令人讚嘆的景色，但新婚夫婦在海灘前的笑容，才是朋友在 Facebook 上的蜜月照片最想看到的。在迪士尼樂園的灰姑娘城堡前拍照對阿公阿嬤來說很棒，但孫子們在城堡前的開心笑臉，才是他們真正打開電子郵件的原因。

　　深色背景不見得不好，只是不太能達到預期的目的。對於初學者來說，沉重的背景容易把人的注意力從資料視覺化本身上移開，這與預期想達到的效果完全相反。

　　圖 3-7 的例子說明色彩豐富的背景會讓觀者感到困惑，以及白色背景能有助於讓資料視覺化的主要元素跳脫出來。

圖 3-7　兩組長條圖：一組顏色豐富的背景較難以閱讀，另一組白色背景則有助於閱讀[3]

　　從圖中可以看到，當顏色減少到只有藍色、線段變細、並將背景改成白色，視覺效果就產生了很大的變化。

3　資料來源：Courtney Jordan, "Make Your Data Speak for Itself! Less Is More (And People Don't Read)," *Towards Data Science*, July 7, 2017, *https://oreil.ly/yyZaV.*

我們只有一個大腦和一對眼睛。當吸收到錯誤的資訊時，大腦和眼睛就無法獲得你想傳達的資料價值。

這讓我想到地方政府部門曾經執行的一個沒有達到預期的效果的實驗。地方法院想讓進入大樓的人注意新公告的安全規定：禁止攜帶槍支、禁止食物或飲料、禁止兒童進入。他們把規定放在數位展示牌上，但展示牌旁有一個新奇的「全像投影」畫面，畫面中的警察超級擬真，以至於大部分經過的人都會多看他兩眼，確認警察不是真的，只是一個很炫的投影技術。畫面上的警察形體和大小與人完全相同，人們會靠近它，盯著螢幕上的全像投影看，戳一下，用手機拍照錄影，並與排隊的其他人討論。當然，他們根本沒有閱讀警察畫面旁邊展示牌上的規定；事實上，大多數人甚至都不知道有這個展示牌的存在！由於不小心轉移了焦點，想要傳達的資訊就被弱化了，而這也正是強烈、明亮、大膽的背景會帶來的結果。

少用白色以外的背景色的原因，有一個較不常提到，但也蠻合理的說法，就是其他顏色會干擾注意力，也會讓人腦需要更長的時間來理解。白底黑字（或其他顏色的字）就是預設值。在黑色背景上閱讀白色文字，對很多人來說，幾乎和把文字倒過來讀一樣困難！

試試看，以下資訊對你閱讀理解的速度有何不同。

The lazy sleeping dog was quickly jumped over by the brown, quick fox.*

蠻快的吧？我們將兩種顏色對調看看（圖 3-8）。

The lazy sleeping dog was quickly jumped over by the brown, quick fox.

圖 3-8　黑底白字的顯示

你不太會在短短一兩段的句子中特別注意到什麼差異，但你的思緒會一直飄在那個黑底上，想它為什麼會是黑色的，而沒有在看裡面的字。

* 譯註 The quick brown fox jumps over the lazy dog（中文常見簡譯為「快狐跨懶狗」）為著名的英語全字母句（pangram），用於測試字體顯示效果和鍵盤是否故障。

資料視覺化中分隔線的力量

有時，在視覺圖表中加上分隔線，有助於將資料從難懂的內容變得更容易理解。

　　例如，以下這兩組圓餅圖可以發現，右圖在區塊之間加上白色分隔線，使每個區塊更明顯（圖 3-9）。

圖 3-9　兩組圓餅圖顯示白色分隔線能將區塊分開，讓圖像更具視覺吸引力

　　此外，你也可以調整其他圖表的外觀，例如樹狀結構圖（圖 3-10）和地圖。

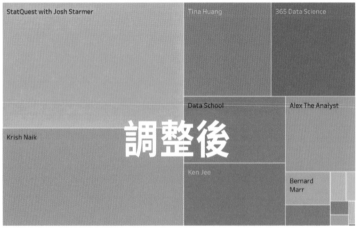

圖 3-10 兩組樹狀結構圖顯示白色分隔線能將矩形分開，讓圖像更具視覺吸引力

在地圖的例子中，可以看到我們用黑色分隔線來區分各州（圖 3-11）。

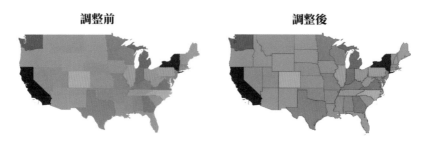

圖 3-11　兩組地圖顯示黑色分隔線能將地區分開，讓圖像更具視覺吸引力

小結

本章討論了資料視覺化中使用的幾種色彩類型。在設計視覺圖像時，了解何時使用連續型、發散型、和分類型的色板是非常重要的。此外，背景顏色的選擇能讓資料視覺化的效果超成功或大打折扣。若不確定要選哪種背景顏色時，請直接使用普遍且易於閱讀的白色。

用顏色說故事

現在，只是將資訊丟在一張紙或螢幕上是不夠的；資料需要吸引目標受眾的注意力，引導他們理解你想說的故事，並導出你預期的結論。以下是一些用顏色來進行資料敘事的小技巧，我們也會在後面的章節中討論更多。

保持精簡

首先，過多好東西，即使是超棒的東西，也會讓人不知所措。資料科學家 Edward Tufte 提出資料墨水比（Data-Ink Ratio）這個概念，來描述在資料視覺化專案中所需的墨水量，並指出為了裝飾圖表而使用過多顏色，只會帶來擾亂的效果。[1] 適量的墨水量可以輕鬆快速地傳達觀點，並讓讀者更容易瀏覽資料，就像在閱讀一本引人入勝的書一樣。色彩用得太多或太少，會讓在分析資訊圖表的人感到困擾，甚至會意外掩蓋掉圖表想傳達的內涵。

太多顏色和花俏的設計也許能讓朋友和學齡兒童留下深刻的印象，但不太可能讓商業合作夥伴和消費者留下同樣的印象。畢竟你不是在設計《今日美國》日報的天氣圖表；而是要傳達一段可以獨立存在，也可以搭配其他文字和影片的故事。

1　"Edward Tufte," Wikipedia, *https://oreil.ly/sYHbp.*

　　圖表會使情況變得更複雜，因為有更多選擇，包括沒什麼意義的 3D 樣式、用來說明複雜項目的圖例標示、以及莫名其妙將文字切換成不同的顏色。見圖 4-1 的 3D 長條圖，此圖表有幾個缺點，例如很難看出長條形的確切百分比、綠色長條圖被遮住、並且在相等數值的情況下，後方的綠色長條圖看起來比前面的藍色長條圖還小。移除 3D 效果後，右邊的圖表變得更容易理解。

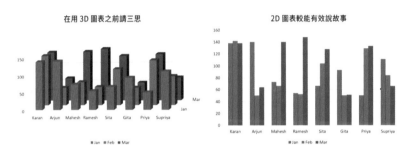

圖 4-1　呈現 3D 圖表缺點的長條圖 [2]

　　在了解 3D 圖表的一些陷阱後，我們可以清楚知道，圖表就是簡單就好。保持精簡的另一種方法是注意色彩圖例的處理。這裡簡單討論一下，如何在資料視覺化中加入色彩圖例，讓觀者更容易理解。見圖 4-2 的例子，說明如何將預設位於旁邊的色彩圖例，改成直接在圖表上顯示，不需要來回查看。右邊「調整後」的圖像將圖表內的船隻運行模式（標準、當天等）直接標在線段末尾，讓文字顏色與線段顏色相同，簡化了資訊。

2　資料來源：Yan Holtz, "The Issue with 3D in Data Visualization," From Data to Viz, last accessed November 7, 2022, *https://oreil.ly/TeGl6.*

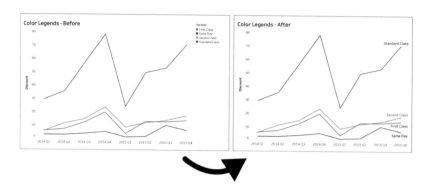

圖 4-2　兩條折線圖：左側顯示顏色圖例，右側顯示圖表中嵌入的顏色圖例

　　墨水不要太多，就能更容易地吸引觀者的注意力，聚焦至重點。就像撰寫文字一樣，會把重要的內容放在前面，因為那是你希望讀者關注的地方。在處理資料視覺化時，想像顏色是一塊磁鐵，要將大家的目光吸引至最重要之處，讓其他資訊位居其次。

資料故事的組成元素

任何形式的敘事都至少包含以下三個要素：

- 人物
- 情節
- 故事

　　在資料故事中，可以用視覺圖表的概念來理解這些元素。「人物」是待分析的資料本身，「情節」是分析得來的洞見，而「故事」則是你向觀者傳達洞見的風格形式。身為視覺資料圖表的創造者，我們最能掌控的就是故事，運用視覺的元素來吸引使用者，並以可信、可靠的方式傳達觀點。

　　因此，過度使用顏色也有另一個危險，當畫面帶有花花綠綠卡通感時，人們就很難認真看待它。色彩是控制資料視覺化風格的一種簡單方法。顏色用得好，可以讓重要觀點突顯出來、為品牌提升專業性、強化視覺效果，即使是沈重複雜的主題也沒問題。

降低色彩飽和度

讓觀者專注於故事，而不會感到資訊爆炸的一個技巧是降低顏色的飽和度，這在第 3 章中也有談過。在某些情況下，當顏色過於強烈時，可能會影響想傳達的訊息，對故事造成混亂。

在圖 4-3 中，我們可以看到在描繪跨產品子類別的銷售資料時，使用高飽和度顏色和低飽和度顏色之間的區別。

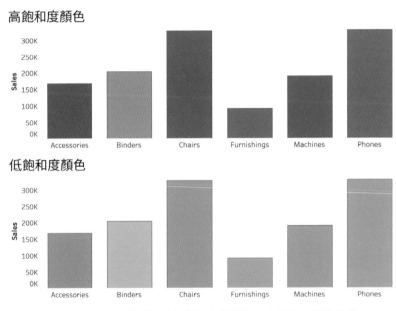

圖 4-3　兩組長條圖說明高飽和度和低飽和度顏色之間的差異

正如我們從原色、二次色，以及色彩心理學的內容中學到的，如果在資料視覺化中使用鮮黃色或大膽的紅色，就會讓整張圖只剩這些顏色而失焦。常用軟體裡有些預設顏色太強烈，只會對故事帶來干擾。

降低飽和度，使色相變暗是緩和色彩的一種簡單方法。你也可以把顏色的透明度調整為大約 75–90%，就能聚焦在資料上，用顏色來突顯重點。透明度是指資料視覺化中圖像的透明程度，在上述顏色飽和度例子中，我們將透明度調至 50%，以降低顏色飽和度。

當把一堆超鮮豔的色彩融合在一起時，故事內容就會相互競爭、模糊焦點。除了海灘花襯衫或賽場計分板外，大膽的用色其實都不太好。當顏色略微安靜時，故事會有更成熟、專業的感覺。對於觀者來說，差別就像是用大喊的來傳遞資訊，或用較穩重的方式展示資訊。

用顏色來突顯資訊

當把色彩明度和強度降低時，就能減少觀者的認知負擔。如果只是想突顯一部分特定的資料，則可以維持明亮的顏色，但只用在最重要的資料上，把其他內容都用灰階顯示。圖 4-4 是使用一種顏色在資料視覺化中突顯特定項目的例子，在此長條圖中，我們用橘色來突顯「活頁夾」子類別，其餘項目則用灰色顯示。

用顏色來突顯資訊

圖 4-4　長條形圖顯示使用顏色來幫助觀者聚焦在某項資料點

這可以突顯某一項資料，並將故事聚焦，而不會在閱讀過程中產生各種干擾。

顏色的關聯

若使用一種以上的顏色，要非常注意顏色本身或顏色組合的既有關聯，因為很可能把觀者導至錯誤的方向，完全錯過視覺化的重點。

正如之前提到的，紅色是一種非常大膽明顯的顏色，在大多數情況下，會立即引起注意。特別是在美國，紅色也是一種警告危險和負面事物的顏色。看到紅燈和停止標誌時，就要踩煞車；考試或績效考核上有紅字就是表現不好，要盡快進行補救（圖 4-5）。

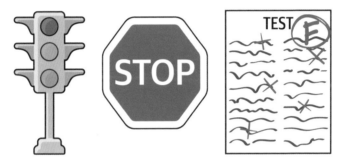

圖 4-5　紅色被用在交通號誌、停止標誌、考試不及格的例子

而綠色一般來說，在社會上表示積極與正面，它在交通號誌上是紅色的相反，也是公認的環境友善顏色（圖 4-6）。

圖 4-6　綠色被用在交通號誌和環境友善標誌的例子

　　除非你一定要在某事物上表達正面和負面的含義，否則不要使用紅色和綠色。在後面的內容中，我們也會討論為什麼應該避免與無障礙議題有關的紅綠組合。

　　換一組更適合的顏色，像是藍色加橘色，可以帶給故事一種不同的感覺。這非常適合用來簡化複雜的事，因為顏色搭配得好，看起來不重複，也有助於引導觀看的重點。圖 4-7 是使用橘色和藍色組合來顯示頭等艙和商務艙的銷售百分比。這兩種顏色很容易區分，也不會從已知的關聯中引起強烈的情感。

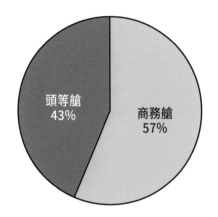

圖 4-7　顯示頭等艙與商務艙比例的圓餅圖

　　光和色彩與情感之間的聯繫是相當深遠的。

灰色的力量

當色彩偏暗淡和中性時，可以傳達一種統合感和平靜的氣氛。灰色很適合勾勒出故事的背景脈絡，讓鮮明的顏色突顯你要描述的內容。灰色在各種細節的輔助很方便，例如用在軸、網格線和用來作為比較的非必要資料上。

　　在視覺化中使用灰色作為主要顏色，我們會自動把觀者的眼睛吸引至非灰色的地方。這樣一來，若想特別說明一個資料點，就可以很容易達成。例如下面這個例子，目的是突顯出德州各縣幼兒園疫苗接種率最低（特里縣）的情況（圖 4-8）。

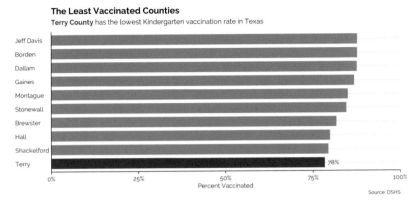

圖 4-8　長條圖顯示如何使用顏色來吸引觀者的注意力[3]

　　在這份視覺化圖表上，灰色的長條圖，能立即將觀者的目光吸引到特里縣。因為我們只用了兩種顏色，所以還能突顯副標中的粗體文字，讓觀者更清楚地了解內涵。謹慎地使用顏色，就可以使視覺化圖表更容易理解、資訊更豐富。

　　如果我們把每個縣都加上各自的明亮色彩，會變得怎麼樣？訊息就會完全消失在顏色中了（圖 4-9）。

3　資料來源： Connor Rothschild, "Color in Data Visualization: Less How, More Why," blog post, June 1,.2020, *https://oreil.ly/BHtzB.*

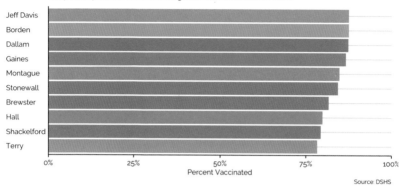

圖 4-9　太多顏色會使觀者混淆 4

顏色一致性

當你想在圖像中重複一個想法時,使用相同的顏色可以讓觀者知道,同一件事再度被提及。如圖 4-10 的圖表顯示 Twitter 的資料(用藍色表示)和 Facebook 的資料(用紅色表示),如果在第二張圖中的 Twitter 用了不同顏色,觀者就會感到混淆。

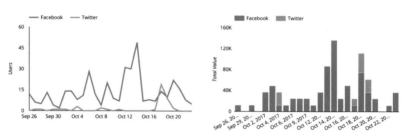

圖 4-10　兩張圖表彰顯對相同資料使用相同顏色的重要性,以確保一致性 5

4　資料來源: Rothschild, "Color in Data Visualization."

5　資料來源: Benjamin Mangold, "14 Data Visualization Tips You Need to Be Using," Loves Data (blog), October 24, 2017, *https://oreil.ly/6XSIE.*

　　基本上，要始終用相同的顏色來代表相同的事物；在顏色選擇及其在視覺化圖表中代表的內容要保持一致。人類會自然地將顏色視為一種模式，因此當人們在幾張圖表中看到同一種顏色時，就會認為它代表同一對象或實體。

　　另一方面，當顏色發生改變時，就會讓觀者知道事情有了變化。如果你正在比較兩份商業提案、兩位總統候選人、或兩個球隊的起起落落，顏色的轉變是說明「這裡是 A 點，以對照 B 點」的完美方法。如圖 4-11 的例子呈現使用顏色變化來顯示銷售額何時增加或減少。圖中用藍色表示數字的增加，用紅色表示減少。

圖 4-11　　折線圖呈現使用顏色來顯示數字何時增加或減少

　　顏色可以在不引起人們注意的情況下推動故事的發展。這和以人物及對話出名的小說中的描述字詞類似，讀者可能不理解顏色的影響，但它是整體內容中很重要的一部分。

小結

本章討論了在用資料說故事的手法，例如使用顏色向觀者傳達見解。故事要保持精簡、注意顏色飽和度、使用正確的顏色關聯，並記住人腦會將顏色理解為一種模式，因此要確保在不同圖表中呈現相似事物時，顏色要有一致性。

為資料視覺化
選擇色彩計畫

如果沒有特別花時間學習色彩的使用，就可能會在專案中跌跌撞撞，因不協調的想法、錯誤的配色而造成干擾，在觀者還沒釐清資料的真實含義之前，就注定要失敗。以下是在為視覺圖像選擇色彩計畫時，需要注意一些重點。

選擇顏色的重要性

為專案決定顏色，實在讓人感到又興奮、又害怕。興奮是因為可能會遇到一個漂亮的組合，完美傳達資料意涵，並創造出令人難忘和獨特的成果。害怕則是因為成果也有可能完全變成一場災難，向目標受眾傳達了錯誤的訊息。

選擇正確的顏色究竟有多重要？研究表示，超過 50% 的人決定離開網站、再也不會回來就是因為錯誤的顏色和設計決策。[1] 是不是感到壓力山大？資料視覺化也是如此。如果沒有從一開始就抓住觀者的注意力，他們就不太會再多給關注。就像離開網站一樣，顏色不吸引人、訊息不清楚，那麼觀者再度造訪的可能性就非常低。

1 Neil Patel, "Color Psychology: Meanings & How It Affects You," blog post, last updated May 12, 2021, *https://oreil.ly/dbHZj*.

了解受眾

幫視覺化圖表正確選擇顏色的第一步,就是先了解目標受眾是誰,從他們的文化和國籍開始。不同的色彩代表的事物不同,例如,在日本,黃色是勇氣的顏色;但在美國,說某人「黃色」通常意思是罵人膽小;而在中國,黃色有低俗之意。但是,對顏色認知的影響因素不僅是文化或國家而已,觀感也會受到性別、宗教、社會階層、種族、和年齡的影響。資料圖表要能吸引目標受眾,進行市場調查來了解受眾對某些顏色和組合的反應,是重要的第一步。千萬不要在沒有摸透目標受眾的情況下開始設計視覺化。

考慮產業關聯性

了解目標受眾後,要確認某些色彩對不同產業的適用性。如果是為殯儀館的支出和收入繪製長條圖,檸檬綠和粉紅色就不適合。某些顏色會更適合特定產業,例如,檸檬綠和粉紅色可能就蠻適合呈現邁阿密衝浪店的利潤率(圖 5-1)。

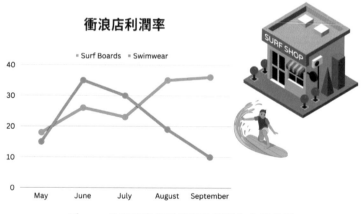

圖 5-1 呈現衝浪店利潤隨時間變化的折線圖

我們不太會把亮橘色和黃色用在銀行信貸報告的設計上，因為這些顏色無法反映產業的嚴謹。在選色時，我們需要注意手上資訊的重量。金融機構常用淺藍色，也是因為大部分人將藍色視為信任、誠實、和自信的顏色。

如果今天是要展示交友 App 的投資回報，紅色和粉紅色就會突然變得適合（圖 5-2）。

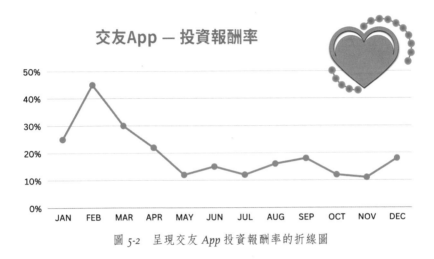

圖 5-2　呈現交友 *App* 投資報酬率的折線圖

若是在設計呈現某地區的公司如何減少碳足跡的長條圖，那麼最適合描繪環境的綠色和棕色就忽然派上用場了。圖 5-3 是一份按飲食類型呈現碳足跡的圖表例子，你應該會注意到圖中使用了幾種綠色和棕色。

用了不合適的顏色而冒犯觀者，不僅會令人分心，更會連信任一併失去。一旦發生，真的不要期望任何人會回頭。

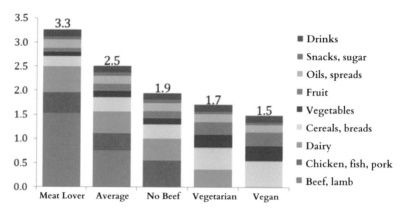

按飲食類型呈現碳足跡：每噸二氧化碳當量／人

Note: All estimates based on average food production emissions for the US. Footprints include emissions from supply chain losses, consumer waste and consumption... Each of the four example diets is based on 2,600 kcal of food consumed per day, which in the US equates to around 3,900 kcal of supplied food.

Sources: ERS/ USDA, various LCA and EIO-LCA data

Shrink That Footprint
Carbon reduction news, science, and practice

圖 5-3　堆疊長條圖呈現按飲食偏好分類的每人二氧化碳當量 [2]

品牌顏色

品牌營造在公司的行銷和廣告規劃中非常重要。如果你能讓消費者和業務合作夥伴辨識出品牌的某些顏色，那麼貴公司就準備大紅大紫了。當一個人看到某種綠色，就開始想喝杯熱咖啡（謝啦，星巴克），或者看到深藍色，就想到家裡曾經擁有的那輛福特皮卡時，這就是廣告裡顏色的魔力。但資料視覺化不是廣告，在廣告招牌或網頁廣告上看起來很美的顏色，在圖表、圖像、和表格上使用時，就不一定那麼美了。

　　這種思維框架可能有點違反直覺，對於希望一切都標準化的 C 字輩管理階層來說是難以接受的，但你也不能太聽話，要盡力讓資料引人入勝，並能自己說故事。任何一家公司裡，都可能同時有一堆人對品牌色有意見，也經歷很多次排列組合才好不容易調整完成。最後通常會產出某種品

牌風格指南，像是非官方的聖經，說明如何在製作公司文件和設計時，保持這種一致的調性。但是，在資料視覺化裡，品牌色可能效果沒那麼好的三個原因如下：

- 品牌色對比度不足
- 品牌色的顏色不夠多
- 品牌色不適合用來呈現資料

　　挑戰是在創造不同類型資料的色彩組合時，要維持品牌形象的一致性，同時也遵循色覺缺陷和對比度的原則，以確保在識別上不會讓任何人被排除在外。例如，假設你在一家公司工作，公司規定所有圖表都要使用一種特定的藍色 Pantone 色（Pantone 意為「全部的色調」）是 1963 年開發的第一個配色系統。這個系統讓平面設計師能夠看到紙上的「藍色」真正看起來的樣子，並提供 Pantone 色號，讓設計師取得正確的顏色[3]。有了 Pantone，設計師、印刷廠、油墨製造商及其客戶之間的顏色保持一致。

　　藍色在很多方面都是一種不錯的顏色，但當用在報告中，人們會很難區分不同的藍色。淺藍、深藍、皇家藍、海軍藍容易混在一起，所以不同的色調對於試圖理解內容的閱讀者來說，並沒有太大的區別。其他顏色也是如此：人眼很難分辨一種顏色的不同色調（除非看起來差很多）。為了展示資料的複雜性，就需要用到更多的顏色。你可能會遇到老闆不希望在品牌顏色之外使用其他顏色的狀況，所以你要能舉例說明，為什麼這絕對有必要。不要心懷怨恨去溝通，只需把內容做成兩個版本：一版只用限定的色彩，一版加上多一點顏色的優化調整。讓圖像自己說服對方。

3　Daniella Alscher, "Color Me Confused: What Is Pantone?," G2, June 12, 2019, *https://oreil.ly/krY8h*.

以下例子（圖 5-4）假設是我們正在合作的客戶公司 Candylicious，他們的 Logo 剛好是亮紅色的！

圖 5-4　*Candylicious logo*

我們的任務是設計一份資料視覺圖表，比較 Candylicious 糖果與兩個競爭對手 Sweetstuff 和 Goodcandy 的口味。客戶希望我們能運用品牌顏色來進行設計。

問題是，我們的受眾在美國，西方文化認為紅色給人的既定印象就是代表績效不好，這樣圖表的訊息就會被誤解。圖 5-5 呈現兩組調整前後的對照圖，一組使用品牌顏色來顯示口味和選項的評比，另一組只用一種顏色來突顯 Candylicious，並將其他品牌改成灰色。

在挑選額外的顏色時，不要只是隨意找幾個顏色來用而已。你要做足功課，從組織的品牌指南、使命宣言，以及其他提到公司立場、接觸點、重視的價值觀、信念和動機等處著手，找出能反映公司品牌的顏色。

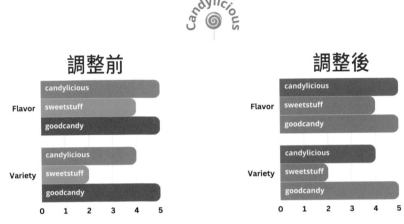

圖 5-5　兩組長條圖顯示紅色會引發負面情緒，即使它們是品牌色

　　品牌形象與品牌顏色一樣重要，可以幫助你在資料視覺化的設計中選擇與品牌相輔相成的顏色。如果公司使命宣言非常重視創新，就加入一些橘色；如果特別強調信任和歷史聲譽，則可以試試看藍色。不過，不要只用標準色彩，可以選擇與品牌色搭配不錯的深淺色系。另外，要考慮顏色之間以及與背景的對比，讓所有人都能輕鬆閱讀和分辨。對比不僅限於採用鮮明的顏色；對於視力受損或視力缺損的人來說，也是非常重要的。

建議的色彩計畫

有很多網站和 App 可以找到搭配得好、或很成功的範例色彩計畫。在進行資料視覺化時，會比較建議親力親為，也就是先以「灰階模式」來設計圖像、圖表和插圖，然後再加上各種顏色，調整到看起來順眼的版本。

　　並非所有內容都需要指定一種特定的顏色。一定要記住這點，因為這樣能讓顏色不被濫用，也能讓顏色能更有意義地達到傳遞訊息的作用。畢竟在數位時代，用彩色不會比灰階多增加任何一點費用時，要意識到這一點是蠻難的。對於仍在額外付費印刷彩色紙本廣告的人來說，每滴墨水都是影響因素，會讓設計工作者對於顏色的採用更加謹慎、保守。

當人們發現能用的顏色不是只有 10 色或 12 色，而是好幾千種顏色可以選時，常會感到不知所措。學校文具包裡的那套 64 色蠟筆，與專業工具所能提供的選擇相比，簡直是小巫見大巫。但是，擁有這麼多選擇並不意味著就可以毫無理由地隨意混合。還記得本書開頭那位穿著奇怪的面試者嗎？我們在呈現資料時，並不希望圖面像那件花俏的衣服一樣亂搭。

在配色時，我們希望能用互補的顏色、飽和度和亮度來達到目的。正如之前所說，如果目的是在佛羅里達海灘上販售夏威夷花襯衫，那請大膽使用鮮艷的顏色。否則，顏色首選低調、不要太誇張的色系，避開會互相融在一起的顏色，和在調整飽和度或亮度後變化也不大的顏色。如果有一種橘色，在把亮度提高 25% 後還是非常橘，這樣在圖表上將這兩種橘色搭在一起，對比度也不會差太多。見圖 5-6 的堆疊面積圖，使用了四種不同的橘色，彼此飽和度都有點不同，但很難分辨清楚。

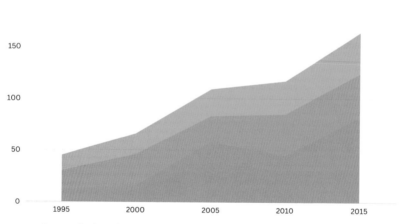

圖 5-6　堆疊面積圖顯示在彼此相似的顏色之間，進行辨認的難度

　　許多資料視覺化設計師喜歡的一種不錯的顏色組合是黃／橘／紅／藍。見圖 5-7 使用這四種顏色的圖表例子。

圖 5-7　堆疊面積圖呈現理想的顏色組合

　　這張圖吸引人的地方是，只要將暖色與冷調的藍色相結合，效果都是蠻不錯的。儘管紅色和黃色是調出橘色的主色，但三者之間的差異非常明顯，很容易辨識區別。此外，藍色對於大多數資料呈現來說都是一個很好的平衡色。藍色有非常多種的調性，無論是使用較深還是較淺的藍，或高飽和搭配低飽和的藍，都可以帶來專業度、平靜、或愉悅的情感。

　　這四種顏色很搶眼，但令人驚訝的是，純綠色就沒那麼好用。見圖 5-8 的例子，用綠色取代了圖 5-7 中的藍色。

　　森林綠似乎能與其他顏色形成鮮明對比，但若將其變亮，很快就有霓虹感，看起來就不太理想。但當我們把綠色變亮並降低飽和度時，會產生一種非常獨特的顏色，尤其是加上一點藍或黃色，調得稍淺或更深時，就比較能維持這個顏色的視覺品質。純綠色對於色盲的人來說也很難接受，因為他們很難區分綠色、紅色、和棕色。

圖 5-8 把藍色換成綠色，就降低顏色組合的視覺效果

無論決定使用哪種顏色組合，都需要避免使用鮮艷且飽和的純色（圖 5-9）。

純色是指未添加任何白色、黑色或第三種顏色的原色、二次色、和三次色。下圖的色相環的內圈中是純色，而其他顏色則代表這些純色延伸的淺色調、中間色調、和深色調。

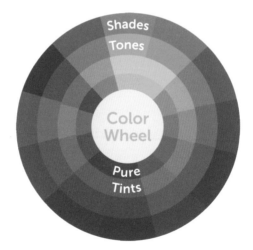

圖 5-9 純色、淺色調、中間色調、和深色調的色相環 [4]

4 資料來源：“Color Philosophy #1,” Villa30 Studio (blog), March 4, 2018, *https://oreil.ly/L6Mcy.*

　　霓虹色的確很吸睛，這就是為什麼我們大多數人看到黃色螢光筆時，都會想到大學時期半夜 3 點熬夜念期中考的討厭回憶。一個明亮霓虹色可能造成困擾的例子是，把幾個霓虹色放在圓餅圖或面積圖中，彼此相鄰、不加上明顯的邊界。見圖 5-10，這個圓餅圖看起來感覺如何？會不會很難消化？

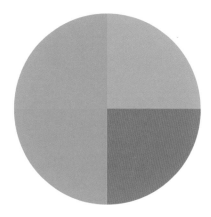

圖 5-10　圓餅圖顯示霓虹色在資料視覺化中效果不佳

　　使用這些鮮豔顏色是不錯，但如果亮度都相同，那觀者在分辨上就會有困難。如果不確定這樣的設計是否合適，可以先將顏色轉成為黑白色調，如果都在同一範圍的灰度中，那麼亮度就相同，需要做些區分。看一下之前的霓虹色圖表的黑白版本（圖 5-11），你能分辨出各扇形區域之間的差異嗎？

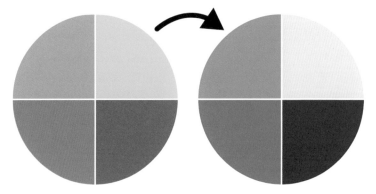

圖 *5-11*　霓虹色在黑白印刷上呈現的樣子

　　有兩種方法可以避免這個問題。一種是改變每種顏色的明暗度，另一種是用白色邊框將顏色區分開來。第一種選擇比較好，因為顏色會看起來更生動，對色盲者來說也較友善。在圖 *5-12* 中，我們把顏色調成不同亮度，也加上白色邊框來區分扇形區域。

圖 *5-12*　兩組圓餅圖，展示為每個扇形區域正確選擇顏色的效果（右圖是黑白版本）

在色板中選擇主色

想要為所有未來的資料視覺化工作創建一組色板嗎？要從小處著手，才能做的完整，也就是要先找出一個主色，作為後續設計的標準。主色從哪裡來呢？可以是以下來源：

- 一張圖片中的某種顏色，並與資料內涵相輔相成
- 品牌的主色
- 根據事先確認的聯想，用一種顏色來喚起資料的某種感受，例如金融服務機構的藍色或環保行動的綠色
- 能與 PowerPoint 簡報中的其他媒材搭配的顏色

　　無論選擇的理由是什麼，我們會把主色用在重要的情況下，例如用來表示某資料點，或突顯簡報內容最重要的部分。色板中的其他顏色將根據整體需要的顏色數量、顏色在色環上的位置、以及其他資料與主色的關係來選擇。

　　以這個例子來說，假設要用橘色作為主色，我們會指定這個橘色的色相、飽和度和亮度。當在色相環上尋找與此主色相互搭配的顏色時，會希望每個顏色的色相、飽和度和亮度的值都維持相同。這樣的一致性能使色板的調性完整和諧，也能讓圖表、圖像、或資訊圖表看起來吸引人。圖 5-13 為橘色與藍色的搭配，接著以這組互補色系為基底來製作色板。

圖 5-13　色相環展示橘色與藍色的互補色搭配

　　當要改變顏色數值時，建議只針對色相、飽和度、或亮度的其中一種來調整。調整的方式取決於想要達成的目標，但一般來說，如果處理的是類別資料，就應該改變色相來創造差異；如果是數值或連續資料，那就要改變亮度或飽和度。

　　有一些工具可以找出資料視覺化中使用的精確顏色，例如用 RGB 或 HEX 值來保持內容的一致性。

　　RGB 顏色光譜使用紅、綠、藍三原色混合來呈現螢幕上的顏色。在設計網頁、數位產品、或電視內容時，會使用 RGB 顏色系統。

　　HEX 代表十六進位，也是用於螢幕上，基本上是 RGB 顏色的簡短代碼。HEX 色碼是由六個字母和數字組成。前兩個數字表示紅色，中間兩個表示綠色，最後兩個表示藍色。大多數程式會自動生成 HEX 色碼。[5]

　　圖 5-14 是此圖顏色的 RGB 和 HEX 色碼。

<div align="center">圖 5-14　一種顏色的 *HEX* 和 *RGB* 值</div>

運用大自然中的色彩

如果不知道如何選擇一組漂亮的色板，可以參考一下大自然中的顏色。選擇一張你認為顏色不錯的照片。例如下圖是我在家附近慢跑時拍的一張照片（圖 5-15）。

5　Nicole Oquist, "Color Systems Guide - The Difference Between PMS, CMYK, RGB, & HEX," RCP, July 20, 2018, *https://oreil.ly/9v60C*.

圖 5-15 照片中的河流和樹木，為畫面中的主色

下一步是用吸管工具從中挑選顏色。我使用 Canva，但你也可以使用 Photoshop 或其他設計工具。我們從這張大自然照片中挑選出 18 種不同的顏色。

你也可以用「Color Thief」工具[6] 從圖片中取得顏色色板。只需將圖片拖曳至瀏覽器中，即可識別出圖中的主色。我上傳了一張當時參加紐約市外部建築攀登體驗時拍的照片（圖 5-16）。

6 Lokesh Dhakar, "Color Thief," *https://oreil.ly/CzIVB*.

圖 5-16　紐約市天際線照片，以及照片中的色板

　　這張照片展現了城市的美景，而 Color Thief 提供了一組不錯的色板，以及建議的主色。

用來做比較的色板

如果目的是要比較兩件事情，表示其中一件比另一件更重要，可以將主色用在較重要的那項，把另一項用灰色呈現。如果要從一大堆資料中比較兩組資料，其中有很多不同的元素各自有意義，想要分出幾個關鍵群組，可能就要使用兩組不同的重點色。

　　如果你對色相環不太熟悉，那就可能有點難。人們常常以為要選「相反」的顏色，或者就直接選一個亮色和一個暗色。當要尋找突顯兩組資料的和諧色彩時，我們可以將一個色相環想成時鐘的面板，以下幾種顏色位於各自的時間點上（圖 5-17）：

- 12 點－紅色
- 1 點－橘色
- 2 點－黃色
- 3 點－淺綠色
- 4 點－綠色
- 5 點－藍綠色
- 6 點－淺藍色
- 7 點－藍色
- 8 點－靛色
- 9 點－紫色
- 10 點－粉紅色
- 11 點－桃紅色

圖 5-17　時鐘形式的色相環

　　讓我們用一些情境來看看如何在資料視覺化中挑選兩組顏色進行比較。

相似和諧色

類比和諧色是最容易理解和達成的。先從主色開始,在色相環上向左或向右各取一個顏色,並維持相同的飽和度。使用一到兩個相鄰的顏色可以確保不會有哪個顏色比其他顏色更突出。如果你的主色剛好是品牌色,觀者可能會多看兩眼,但不會影響對圖像的觀點。因此,以這個例子來說,假設我們的主色是橘色。在圖 5-17 的色相環上,向左移動一格是紅色,向右移動一格是黃色。這兩種顏色都是橘色的相似色,能與其相輔相成。圖 5-18 是一組由橘色的相鄰色建立的色板。

圖 5-18　色相環展示相似色

互補和諧色帶有正面／負面的意涵

雖然主色可以經由色相環上的鄰近顏色襯托,但相反方向的顏色則更能強有力地達到突顯效果。互補色是直接的對立色,對比度最佳,因此非常適合用來呈現正負差異。

　　若能使用品牌色彩作為主色是最棒的選擇，因為可以用品牌色來呈現
正面意涵，把互補色用在負面。即使品牌色是紅色或黑色等常用於表示負
面意義的顏色，也要盡量避免將其用於負面。接著要找互補色來搭配，從
色相環上鐘面的一個位置向對面的數字畫一條線。在我們的橘色例子中，
互補色就是藍色（圖 5-19）。

圖 5-19　色相環展示互補色

在這種形式下的其他組合（圖 5-20）有：

- 黃色和靛色
- 淺綠色和紫色
- 綠色和粉紅色
- 藍綠色和桃粉色
- 淺藍色和紅色

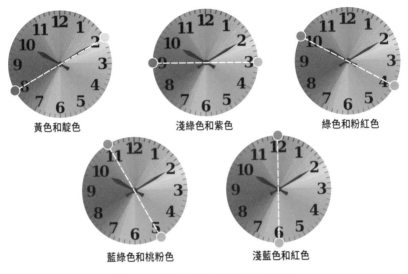

黃色和靛色　　　　淺綠色和紫色　　　　綠色和粉紅色

藍綠色和桃粉色　　　　淺藍色和紅色

圖 5-20　各種色相環上互補色例子

近互補和諧色，用來突顯兩組資料中的一個主要重點

在色相環上只往前 33% 而非完整的 50% 來取得近互補色，而不使用完全對立的顏色，仍然可以獲得良好的對比效果。因此，如果橘色例子位於鐘面的 1 點，往前 33% 到 5 點就能找到其近互補色，即藍綠色，或往後 33% 到 9 點，即紫色。理想情況下，主色會是暖色調，而互補色會是冷色調，但如果不符合，則可以試著減少次要顏色的飽和度或改變亮度，使其與背景之間的對比度降低（圖 5-21）。

圖 5-21　近互補色的色相環

什麼是「暖色」和「冷色」？圖 5-22 顯示如何將色相環分成暖色系和冷色系。

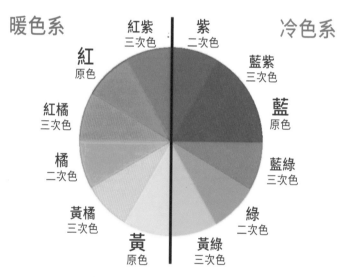

圖 5-22　顯示暖色和冷色的色相環

　　在主色和次要色的色相環上，暖色包括紅色、黃色、橘色。帶有紅色、黃色和橘色色相的顏色也都是暖色。相反地，綠色、紫色、藍色是冷色，因此接近這些色調的顏色也是冷色。

　　暖色和冷色之所以被這樣歸類，是因為當我們看到這些色相時，會產生的感受。紅色、黃色和橘色讓我們聯想到太陽和火。因此，它們往往傳達一種溫暖和舒適的感受。另一方面，冷色讓我們想到青草和水。這些色相通常感覺涼爽又清新，就像與之關聯的戶外氛圍一樣。

用來比較三件事的色板

從兩種顏色的色板變成三種顏色，就像是拆掉腳踏車輔助輪，改騎重機這樣的挑戰。我們要使用對觀者視覺愉悅的顏色，也需要以直觀的形式暗示不同資料點之間的關係。以下是以之前使用的鐘面色相環為基礎的幾個例子。

用來突顯三組資料的相似／三角和諧

若想對資料類別進行簡單的區分時，相似和諧色可以帶來不錯的效果。最簡單的方式之一就是使用主色的兩個相鄰顏色。因此，對於我們的主色橘色，就從一側加上紅色，從另一側加上黃色以突顯主色。由於主色是品牌色，在視覺強調方面會稍微更加有力，但通常能達成目的。圖 5-23 是用來比較三件事的色板。

圖 5-23　相似三原色的色相環

三角和諧是從主色開始，選擇與它等距的兩種互補色。相較於相似和諧，這組對比更強烈，在大螢幕上看起來效果更好。缺點是會失去某種顏色作為主色的感覺。

將一組資料從另外兩組中突顯出來

在這個組合中，主色位於色相環的一側，另外兩個顏色位於另一側，每個顏色距離上一節中討論的互補色一步之遙。因此，對於主色橘色和它的互補色藍色，我們向左移一步得到靛色，向右移一步得到淺藍色，將這兩個顏色添加到色板中（圖 5-24）。

圖 5-24　一種顏色與另外兩個相關顏色比較的色相環

要用兩組互補色搭配主色來呈現部分資料時，這是一個蠻好的組合。例如，如果橘色表示學校運動社團的總收入，靛色可以代表年度高爾夫球比賽募得的捐款，淺藍色可以代表 T 恤和其他商品的銷售（圖 5-25）。

圖 5-25 樹狀結構圖呈現用於部分資料的兩組互補色和一組代表整體的色板

用來比較四件事的色板

在同一份資料視覺化中使用四種不同的顏色來比較四組不同的資料是蠻少見的。從本書前面的經驗中知道，我們要運用顏色來集中注意力，當這麼多顏色同時並列時，就蠻難聚焦的。但有時還是會有這樣的需求，要預先做好準備。

呈現一組主要資料，與另外三組比較的相似互補色

假設有足夠的大小和對比度來運作，相似和諧色的手法在四種顏色的情況下是可行的。從主色（橘色）出發，加上其互補色（藍色），向兩個方向各移動一步，加上淺藍色和靛色，這樣就獲得四個顏色。三組相似互補色使主色很容易突顯出來（圖 5-26）。

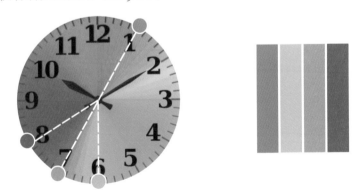

圖 5-26 一種顏色與另外三種相似互補色的色相環

雙互補色，其中一組為主導色 T

當有四種不同的資料時，可能的情況是分成兩組，每組有兩種資料。如果是這種情況，那麼雙互補和諧色就是一個好的選擇。從主色開始，先找到相似色，也就是位於色相環上相鄰的兩種顏色之一。接著，分別找到主色和相似色的互補色作為搭配。可以的話，讓主色和相似色是偏暖的顏色，互補色是偏冷的顏色（圖 5-27）。

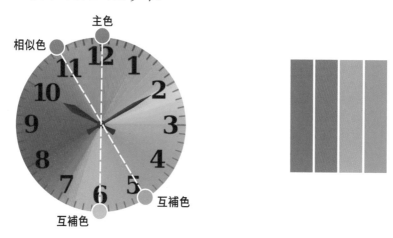

圖 5-27　兩種配色組合，其中一組為主導色

四組等重的矩形／正方形互補色

如果目標是使用顏色來區分四組資料，其中沒有哪組特別重要，那麼正方形／矩形和諧色就可以達到這一點。與雙互補色類似，找到主色及其互補色，但不用相似色，而是用近相似色，也就是在鐘面上距離兩步的顏色。然後，找到近相似色的互補色，就獲得矩形配色。正方形或矩形和諧色也稱為四色和諧，是從主色開始，在鐘面上每三步取得一個顏色，得到四種顏色（圖 5-28）。

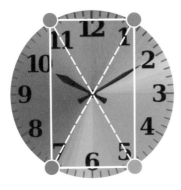

圖 5-28　矩形和諧的色相環

　　雖然矩形和諧的四組色在實際意義上是兩對顏色，但正方形和諧裡的四種顏色因距離夠遠，彼此仍具有平等的地位。

小結

請記住，除非剛好很幸運，預設的配色能有效講述資料故事，否則不要直接使用資料視覺化軟體的預設顏色。花點時間謹慎選擇更適合的色彩計畫，幫助你將見解傳達給目標受眾。

資料視覺化
用色小技巧

在資料視覺化中融合顏色就像舞蹈，微妙而不突兀，而不是像新世紀畫家把一堆顏料倒在空白畫布上，就稱為藝術。我們要調整視覺化圖表的整體感，並賦予深度。仔細思考用到的顏色的涵義。明亮、輕盈的顏色，如黃色和橘色，會帶來愉快的感受，讓人感到幸福、開心和歡樂。要帶來平靜和自信，藍色是最佳選擇；若想傳達一款新產品上市的興奮感，用鮮紅色絕對不會錯。

使用對比顏色

即使是品牌相關色系，也不要一直使用相同的顏色。如果圖上所有的點都是淺藍色，那要怎麼讓其中一個點從中脫穎而出呢？關鍵就是對比，稍後在本章中，我們將詳細討論這一點。

兩種顏色之間的對比可以讓資料的呈現更為鮮明、更有重點。如果某些元素不如其他元素重要，就不要浪費顏色在它們身上，用灰色就好，以確保重點能突出，其他部分不要太顯眼。

假設要查看某超市中特定一種蔬菜的受歡迎程度。業務部門主管想知道過去幾年來，「生菜」受歡迎程度的趨勢（圖 6-1）。我們可以使用灰色和綠色來營造足夠的對比，使觀者能夠輕鬆區分各類蔬菜及特定生菜類別的趨勢。

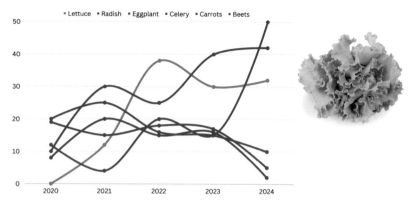

圖 6-1　呈現各類蔬菜受歡迎程度的折線圖，突顯生菜類別

避免使用亮色背景

讓資料突顯的重要一環是確保觀者專注於正確的資訊。亮色背景可能很特別，但它容易使閱讀資料的人失焦。不要把圖表做得這麼難閱讀！看看圖 6-2 的兩張圖：左圖是亮色背景、右圖是純白色背景。你覺得哪張圖表看起來更快、更容易理解？

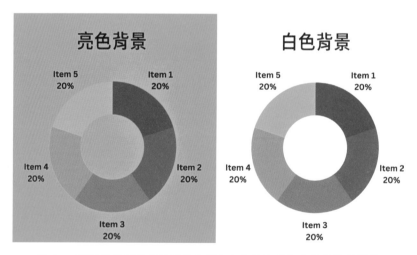

圖 6-2　兩張甜甜圈圖表說明了為何白色背景比亮色背景更易於閱讀

了解呈現的裝置

一定要知道你的資料視覺化會在哪種情境中使用。在顯示器上看起來很棒，並不代表在平板、手機、或底下有 500 個觀眾的數位投影上也會看起來一樣漂亮。也要考慮到有些人可能還是會把這張圖用黑白列印出來！

在與 Tableau 前研究科學家 Maureen Stone 討論色彩的最佳實例時，她告訴我，重要的是「黑白做好，一切都好」。這是她從設計師那裡借來的句子，也是用顏色設計的基本原則。例如，當地圖製作者設計地圖時，他們會先將圖設計為在黑白下也易讀的樣式，偶爾加上一點顏色來幫助閱讀。作為資料視覺化設計師，我們也應該先用黑白稿來設計，再加上顏色，以幫助觀者更有效理解資訊。

使用漸變色

若覺得不用太多不同顏色來比較資料和提升對比有點困難，可以考慮使用漸變色。在較淺的顏色上使用較低的漸變色，在較深的顏色上使用較高的漸變色，以呈現兩者之間的差異，這種比較對受眾應該就蠻直觀的。圖 6-3 的例子說明如何使用漸變色來表示某區域內的年齡中位數。將較深的顏色用於較高的中位年齡，較淺的顏色用於較低的中位年齡。

但要避免在類別資料中使用漸變色，因為這會讓觀者感到困惑。

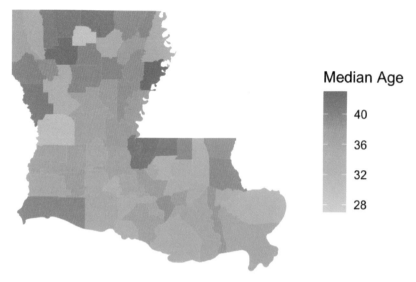

圖 6-3　漸變色地圖，呈現地理區域的中位年齡 [1]

小結

在本章中，我們分享了一些資料視覺化和敘事中運用顏色的技巧，包括對比色的使用、避免亮色背景、以及設計可以在各種設備（筆記型電腦、手機、印刷等）上有效觀看的視覺化圖像，都是非常重要的手法。

1　資料來源： Amanda West, "Pretty (Simple) Geospatial Data Visualization in R," Towards Data Science, June 26, 2020, *https://oreil.ly/z52ib.*

親和性與色盲議題

色覺缺陷或色盲指的是顏色感知與大多數人不同，因此很難區分飽和度相似的不同顏色。除了在極少數情況下演變成國家級問題外，這不太是媒體或公眾關注的議題。在本章中，我們將討論如何選擇易於被色覺缺陷者理解的顏色，也會介紹解決這個問題的一些最佳實例。

為什麼很重要

在這裡提一個色覺缺陷議題被公開談論的情境。2015 年 11 月，國家美式橄欖球聯盟（NFL）在紐約噴射機（New York Jets）出戰水牛城比爾（Buffalo Bills）的比賽中進行了一個實驗。通常，噴射機隊身著白綠的搭配，比爾隊則根據他們是在客場還是自家球場比賽，穿紅色、藍色和白色的組合。在 NFL 的「色彩趴」活動中，為慶祝聯盟在彩色電視中轉播比賽 50 週年，兩支球隊都穿著全身純色的褲子和球衣：綠色代表噴氣機，紅色代表比爾。結果讓紅綠色盲的 NFL 球迷看得超痛苦，除了球員頭盔上的標誌之外，完全無法區分兩支球隊（圖 7-1）。[1]

1 John Breech, "Bills-Jets Game Is Complete Torture for Color-Blind People," CBS Sports, Novmber 12, 2015, *https://oreil.ly/aUksp*.

圖 7-1　兩個穿著綠色和紅色制服的足球隊

　　網站 Deadspin 使用圖片色彩增強特效告訴全世界色盲者眼中比賽的樣子。結果呢？二十二名球員穿著相同的灰綠色球衣，在一片暗淡的綠色球場上比賽。亮綠色的草皮在色盲者眼中呈現出完全不同的色調。

　　把上面的圖片以色盲濾鏡處理，就能得到圖 7-2，[2] 呈現了色盲最嚴重的情況。色覺缺陷在個案中，有各種變異與程度的不同。

2　Coblis - Color Blindness Simulator, *https://oreil.ly/bmKtk.*

圖 7-2　在「色盲濾鏡」下，兩支足球隊的制服看起來幾乎相同

　　這種尷尬情況在 2015 年又發生了兩次，一次是全黃色的洛杉磯公羊（Los Angeles Rams）對上全綠色的西雅圖海鷹（Seattle Seahawks），另一次是全棕色的克里夫蘭布朗（Cleveland Browns）對上全紫色的巴爾的摩烏鴉（Baltimore Ravens）。在第二個賽季時，NFL 承認錯誤並改成讓一支球隊穿全白的球衣，幫助球迷們區分。

　　研究顯示，大約每 12 名男性中有 1 人（8%）、每 200 名女性中有 1 人（0.5%）存在某種形式的色覺缺陷，也就是色盲。[3] 大多數人仍然可以感知顏色，但某些顏色在他們大腦中的編碼不太一樣。大多數人並不知道，他們覺得相同的兩種顏色對其他人來說可能是不同的。紅綠二色色盲是最常見的形式，即難以區分紅色和綠色。患有紅綠色盲的人一般能夠分辨亮紅色和淡綠色，但他們可能無法確定哪個是紅色，哪個是綠色。

　　至此你可能已經得出結論，這是在選擇資料視覺化的顏色時需要考慮的關鍵因素。

3　"About Colour Blindness," Colour Blind Awareness, *https://oreil.ly/JQfh1*.

色盲的可能成因

還有很多其他成對出現的色覺缺損形式。很少人完全色盲，但這些人在顏色的亮度和不同陰影上也有辨識困難。嚴重情況下，他們也會對快速的左右移動和對光敏感度有些障礙。具有該疾病史、部分眼疾（如青光眼）、部分健康問題（如糖尿病、多發性硬化症、阿茲海默症）、服用某些藥物、或是高加索人種的人更容易罹患色盲。[4]

你可能沒有認識任何色盲的人，但正如我們前面提到的，大約每 12名男性中就有 1 人，每 200 名女性中就有 1 人是色盲。這樣的機率足以讓你在對一群觀眾進行資料視覺化展示，或要把儀表板提供給大量群眾使用時，要特別注意這一點。

這也是建議避免紅綠組合的另一個原因，因為在西方文化中，人們會直接把綠色與好的結果連結，而把紅色與負面的結果連結，即使公司在品牌宣傳中經常使用紅色。

如果你有認識色盲者，或曾與色盲的人共事，可以在提交設計或展示給群眾觀看之前，請他們幫忙檢查一下。這不僅能讓你知道他們哪些看起來沒問題、哪些有問題，還可以獲得非常好的回饋，了解在他們眼中哪些顏色較突出，哪些較模糊或柔和。

另外，建議使用 Coblis 色盲模擬器（*https://oreil.ly/bmKtk*），把設計上傳到網站上，運用線上色盲濾鏡檢視色盲者看到的樣子。或是用 Color Oracle （*https://colororacle.org*），一款適用於 Windows、Mac 和 Linux 的免費色盲模擬器。透過即時顯示具有常見色覺障礙的人會看到的樣子，設計時考慮色盲的需求就不再需要猜測。

想要快速測試一下自己是否有色盲嗎？

4　"Color Blindness," National Eye Institute, *https://oreil.ly/8DjVN*.

　　嘗試一下簡短的石原氏色盲測試，[5] 這種測試包括圓形的石原盤（圖7-3），圓盤內印有多種顏色和大小圓點組成的數字。你能看到所有圓盤中的數字嗎？這能讓你了解自己在區分顏色配對方面的能力。

圖 7-3　四個圓盤，印有組成數字的彩色圓點[6]

　　完整的測試可以在線上進行（*https://oreil.ly/WvgpW*），每次出現新的圓盤時，選擇 0 到 9 之間的一個數字，共有 38 個不同的圓盤。如果在測試過程中出現了錯誤，就會被診斷為色盲。我做了這個測試，結果是「正常視力」。

應避免的顏色組合

如果你知道受眾中可能有色盲的人，讓我們回顧一下應該避免的一些顏色組合。

5　"Ishihara Test | Color Test | Ishihara Chart," *https://oreil.ly/WvgpW.*

6　資料來源：「石原氏色盲測試」

紅色，綠色和棕色

在紅色，綠色和棕色的色調中，紅色色盲的人只能看到棕色的色調，以及一點深黃色，大部分難以區分。對於綠色色盲的人來說，顏色稍微豐富一些，但沒有綠色和紅色存在。對此類顏色色弱者必須佩戴特殊眼鏡或使用其他輔助工具才能安全駕駛，因為交通號誌中用的就是紅色和綠色。

粉紅色，綠松色和灰色

雖然這並不是最常見的顏色組合，但在長條圖和圖表中比較資訊時還是會用到。對於紅色色盲的人來說，除了深粉紅色會看起來更藍一些，整片顏色光譜看起來都是灰色的。對於綠色色盲的人來說，這三種顏色的淺色版本看起來像淡粉紅色，而深色版本則都是深灰色。

紫色和藍色

對於紅色和綠色色盲的人來說，紫色是完全看不到，看起來像藍色。

最佳實例

若你希望顧及觀眾中色盲者的需求，藍色和橘色組合是一個不錯的開始，也是經典色彩諺語「藍色是最安全的顏色」的充分體現。橘色是藍色的互補色，在色相環上距離最遠，有色彩辨識問題的人能看得最清楚。

正如我前面提到的，設計師的一句常見格言是「黑白做好，一切都好」。意思是在彩色完成作品後，先以黑白形式印出來，如果在沒有顏色的情況下仍然可以閱讀理解，那麼就可以確保色盲的人也能看得清楚。

此外，可以試著調整各顏色的亮度使彼此更容易區分，因為調整色相和飽和度不會帶來一樣好的效果。另一個要考量的是，顏色越多，就越不容易分辨，尤其是對色盲者更難。事實上，當在觀看帶有許多顏色的圖像時，不少人會注意到自己輕度色盲的情況，因為他們會發現某兩種藍色（或其他色）看起來非常像，但對別人來說卻是不同的顏色。

　　如果覺得製作符合色盲者需求的資料視覺化有些困難，可以考慮在圖中運用其他標誌，例如符號、形狀、位置、圖樣、不同的線條粗細、虛線、標籤和視覺效果。

小結

請把觀眾放在心上。如果觀眾中有色盲者，你就必須採取行動，選擇對所有人都容易區分的顏色。在資料視覺化中使用顏色的主要目的是幫助講故事，而不是讓人感到困惑。

色彩與文化的設計考量

如前幾章所述，顏色在不同文化中具有不同的含義。這在進行資料視覺化設計時會稍微有點棘手，特別是如果你已在某個國家生活或工作很長一段時間，對每種顏色的文化意義非常了解的話，更是如此。

顏色對不同的人口群體有著特定的定義。例如，在美國，大家知道綠色的電線是接地線；咖啡色的送貨卡車是 UPS；如果電腦螢幕突然變成藍色，就知道信用卡要拿出來了，因為這是「藍屏死機」，需要買一台新電腦。

再次提醒，一定要為你的觀眾著想！世界上的人口越來越多，但我們在科技上的驚人成就使人們之間的距離前所未有的靠近。幾十年前，從紐約打一通商務電話到東京似乎是一項大工程。現在，用 Skype 或 Zoom 等工具就可以在幾秒鐘內免費通話。

為視覺化專案準備一份觀眾背景檔案，作為設計的基礎，也有助於持續聚焦。以下將討論一些範例以建立起知識基礎。

黃色

在像美國等西方文化中，黃色通常被認為是溫暖和快樂的顏色。它是太陽的顏色，讓人聯想到度假、青春洋溢和樂趣。然而，稱某人「黃色」通常意思是罵人膽小。在德國，它是代表嫉妒的顏色；在法國，黃色被視為軟弱和背叛的象徵。對於太平洋的另一端的中國，有些地區認為是和諧的顏色，但有些地區認為黃色是粗俗的。在泰國，它是幸運的顏色；在埃及則代表好運。黃色在光譜上最明顯，也是眼睛首先注意到的顏色。在玻里尼西亞，黃色是神聖的顏色，且這個字的直譯是「眾神的食物」。在基督教中，黃色和金色可交替使用，用來象徵信仰和神聖的榮耀。總而言之，黃色在簡報中不太可能會冒犯到任何人。

藍色

儘管藍色常讓人聯想到悲傷（皮克斯 2015 年的電影《腦筋急轉彎》中，「憂憂」角色就是藍色），但在世界各地，藍色在文化中幾乎沒有任何負面含義，這也是為什麼它經常被國際企業使用的原因。對於帶有湖泊、河流、海洋等水元素的文化，藍色是生命、生存、安定、和淨化的顏色。在阿拉伯和地中海地區的文化中，藍色經常被認為具有驅邪和保護的能量。由於它是一種使人平靜的顏色，許多航空公司也在飛機內部使用藍色，以幫助有飛行焦慮的乘客保持平靜。在古埃及，藍色是神的顏色；而在印度教中，眾神的皮膚都是藍色的。有些品牌偶爾也會誤把顏色連結到不好的含義，例如百事可樂在東南亞地區，為了增加辨識度，將自動販賣機的顏色改成較淺的藍色，結果當地人們反而覺得太像死亡和哀悼的顏色了！

紅色

紅色是一種引人注目的顏色，具有很多不同的含義。在美國，紅色意味著興奮和愛情，同時也是危險和警告標誌的顏色。紅色也代表了高端時尚與魅力，例如，好萊塢電影首映的紅地毯；女明星聚會時的紅唇妝容。在中國，紅色則是力量和權力的象徵，應出自其共產主義的歷史背景，也帶有幸運和繁榮的含義。在東亞股票市場，當股價大漲時會用紅色顯示，但若是美國人在金融看板上看到紅色的話，大概就要恐慌性拋售了。中國的婚禮是紅色的；而在非洲國家，紅色具有死亡和侵略的含義。在南非，紅色

是哀悼的顏色，南非國旗上的紅色，就是代表爭取獨立所付出的鮮血和犧牲。而在俄羅斯，紅色與列寧和史達林等共產主義領袖有著歷史連結，這對於認為俄羅斯最輝煌時代已逝和認為未來會更好的人之間，這一點就還蠻兩極的。毫無疑問，無論受眾是誰，紅色都具有非常強烈、非常熱情的意義，因此隨時都要非常小心地使用它。

白色

在美國，純潔、簡約、天真、和婚禮都與白色息息相關。如果大喜之日不是穿白色婚紗，可能會收到某些異樣的眼光。白色除了用在背景外，在資料視覺化中很少會用到。但如果有想要使用的理由，請記住，白色對每個人來說都不是那麼簡單。對於大部分亞洲地區，白色有死亡和厄運的連結。白羽毛、白旗象徵著懦弱和投降。日本是一個將白色視為神聖顏色的國家，但在印度，它代表著死亡和重生的循環。而自 1566 年以來，教宗都身穿白色，以象徵犧牲；而穆斯林朝聖者穿著白色服裝，表明在上帝面前，彼此都是平等的。

黑色

黑色令人生畏且感受強烈，雖然是白色的相反色，但觀感上其實和白色蠻像的。在印度，黑色是厄運的顏色。一家日本公司曾欲將自家受歡迎的機車產品線銷售至印度，結果後來才意識到黑色的含義，不得不召回數萬台機車重新上漆，因為沒有人想買晦氣的機車。黑色代表優雅和奢華，但在美國，它也是死亡的顏色。大家都是穿黑色去參加喪禮，也聽說死神會在我們生命終了時會穿著黑色長袍降臨。在西方，黑貓被認為是不祥之兆，而在非洲，黑色有著陽剛、成熟和年老等意。

綠色

世界上到處都有大自然的綠意,在西方也非常受歡迎,代表著積極的事物,如環保、幸運、熱愛大自然,當然還有美國貨幣的顏色。在愛爾蘭和墨西哥,綠色是國家的顏色,但也並不是每個人都這麼喜愛。在中國,綠色與不忠有關(戴綠帽),在許多其他國家也與吃醋嫉妒有關,有「嫉妒得發綠(green with envy)」的說法。在歐洲,它還與生病有關,也就是所謂的「臉色發青(green around the gills)」。總而言之,綠色與藍色和黃色一樣,不太會引起太嚴重的冒犯。

橘色

我們在之前的範例中一直在提到的橘色,有很多友善的含義。在許多國家,都與安全有關,因為它是昏暗光線中最容易看到的顏色,因此被使用在救生艇、救生衣和交通錐上。在印度的印度教中,橘色是神聖的顏色,在哥倫比亞則代表著生育力。對於不少東方國家來說,橘色是愛情、健康、幸福的象徵。而在烏克蘭,則代表著勇敢。在美國,橘色有創新的形象,新創公司(特別是在科技產業)很常用橘色的 Logo。當然,世上沒有完美之人,即使是橘色也有不好的一部分,比如在埃及,它象徵著哀悼。而荷蘭的「橘色狂熱(Oranjegekte)」起初是荷蘭皇室奧倫治 - 拿索王朝的代表,但後來演變成慶祝國王生日以及大型體育賽事,如 F1 荷蘭大獎賽的派對精神。

紫色

紫色在歐洲和美國代表著魔法、神秘、皇室和宗教信仰的力量。它是紅色和藍色的混合,也用於雙性戀驕傲旗幟,因此帶有定義不明的含義。在某些文化中,紫色象徵著死亡和哀悼。在泰國,寡婦會穿紫色服裝參加喪禮;巴西的天主教悼念者也是身著紫色。義大利人認為紫色是喪事的顏色,所以他們不使用紫色包裝紙,新娘在籌劃婚禮時也會避開這個顏色。大多數義大利人甚至認為穿紫色去歌劇院會招來厄運。

粉紅色

粉紅色在西方乃至許多東方國家，普遍與女性特質相關聯。愛情、浪漫、女嬰的出生以及溫柔都是粉紅色的意象。人們認為粉紅色能產生心理作用，降低暴力行為並讓人感到平靜。雖然最好不要在資料視覺化中用粉紅色，但這個顏色蠻常用來粉刷監獄內的牆壁，希望囚犯變得更順從。在日本，男女都會穿粉紅色，且與男性更接近。在韓國，粉紅色意味著信任；在拉丁美洲，則與建築有關。有趣的是，由於粉紅色與西方文化的關聯性高，幾十年來，中國一直刻意忽略這個顏色，當它最終進入中國文化時，被譯為「洋紅色」。

我的女兒和我分享了一個她在一年級時學到的有趣事情：在美國，粉紅色曾經比藍色更受男生喜歡。1918 年 6 月，《Earnshaw's Infants' Department》裡的一篇文章寫道，「公認的規則是男孩穿粉紅色，女孩穿藍色。原因是粉紅色較明確強烈，比較適合男孩，而藍色的精緻、優雅，穿在女孩身上比較好看。1927 年，《時代》雜誌刊登了一張根據美國主要百貨商家為男女生選擇合適顏色的表格。在波士頓，Filene's 百貨對父母宣傳男孩要穿粉紅色。紐約市的 Best & Co. 百貨、克利夫蘭的 Halle's 百貨和芝加哥的 Marshall Field 百貨公司也都是如此。」[1] 正如我們所知，這些年來，這個情況有了變化，走進百貨公司的嬰幼兒服飾區，大部分女嬰的衣服是粉紅色的，而男嬰的衣服則是藍色的。

圖 8-1 顯示在 19 世紀末與 20 世紀初，父母會被告知要讓男孩穿著陽剛的粉紅色，以讓他們在成長過程中能更有男子氣概；而女孩則應穿著像藍色這樣女性化的色彩。

1　Jeanne Maglaty, "When Did Girls Start Wearing Pink?" Smithsonian Magazine, April 7, 2011, https://oreil.ly/hJLAV.

圖 8-1 　男孩和女孩的洋裝照片，男孩穿粉紅色，女孩穿藍色。[2]

小結

本章主要重點是要盡你所能避免顏色引起誤解。當你展示一份資料視覺化設計，而觀眾的第一個反應是感到被冒犯，或覺得你到底在想什麼，那就徹底失敗了。同理，如果你用來表示某種正面或負面事物的顏色，與他們文化中對該顏色的理解截然相反，也是一樣失敗。正如本章中的幾個例子所示，也許無法每次都滿足所有人，因此，這就是為什麼要仔細研究觀眾的背景、他們代表的文化為何，以及如何正確吸引他們的目光，才能在第一時間就把事做對。

2　資料來源：Khadija Bilal, "Here's Why It All Changed: Pink Used to Be a Boy's Color & Blue for Girls," The Vintage News, May 1, 2019, *https://oreil.ly/m5yC7*.

資料敘事中
色彩使用的常見陷阱

除了上一章提到的文化陷阱之外，在處理資料視覺化中的色彩時，還有其他可能的路障和危險。在本章中，我們將討論在用資料講故事時會遇到的一些常見陷阱，警惕自己不要重蹈覆轍。

置入過多的資訊或無關的資訊

在本書中，我們有提過的一個錯誤是過多的資訊或無關的資訊。顏色有其用途，但並不需要四處都佈滿顏色。若想展示美國某地區在過去 25 年中人口方面的快速增長，你可以將該國的地圖分成不同區塊，分別使用不同的顏色表示，但這麼做會讓一張圖上至少有四到六種不同的顏色，實際上容易讓觀者分心，看得眼花繚亂。

比較好的方法是用較亮的顏色突顯有問題的地區，其他部分用灰色或柔和的色調。我們只是要呈現該國某一小區域，就不要在其他地區放太多關注。顏色選擇太多，而且有很多彼此還非常相似。要用顏色來增強圖像的閱讀性，而不是加入大量色彩、色相、漸變和色調的視覺拼貼來混淆我們欲強調的資料內涵（圖 9-1）。

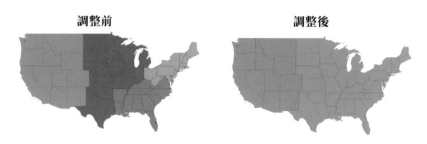

調整前　　　　　　　　　調整後

圖 9-1　填色地圖呈現如何用顏色聚焦於特定地理區域

　　當有 3 至 5 個類別需要用上顏色時，質化色階就是最好的選擇。一旦用到 8 至 10 種顏色，就可能開始用到一些比較少見或非常相似的顏色，會很難區分。也許在衣櫃裡分辨藍綠色和水綠色沒什麼問題，但若是在擁擠的會議室裡從 10 公尺遠的地方觀看投影布幕呢？此外，沒有明確目的使用顏色，跟為了用色而用一樣糟。這也會發生在當人們想把所有東西都用上顏色，而未聚焦於最需要上色的事物時，實在沒什麼道理，只會讓資料呈現看起來像整片彩虹。

　　我們也常以改變顏色飽和度或色相的方式來區分不同事物，但可能只會更令人困惑，因為各種顏色不容易區分，想傳達的意義也都消失在這樣的相似之中。

在資料數值上使用非單調（Nonmonotonic）色彩

我們會用顏色來表示某些數值比較的大小，顏色間的差異要能將資料數值之間的差異有效展示出來。當設計師使用不符合這類需求的流行色階時，就無法達成此目標。典型的彩虹色階就是一個很好的例子，因為彩虹色階實際上是一個圓，開頭的深紅色漸變為橘色和黃色，與結尾的紫色和粉紅色漸變而來的深紅色是相同的。這個色階從中等暗度開始，進入非常亮的橘色、黃色、綠色，再進入非常暗的藍色和紫色，最後又再回到中等暗度（圖 9-2）。

圖 9-2　飽和顏色的完整彩虹漸變圖 [1]

　　中間一段亮色跟兩端的暗色一樣都有蠻多問題的。由於這個狀況，當同時把這些顏色用在地圖、圖表或資訊圖表上時，觀者的眼睛無法清楚地分辨哪些意指「不好」和哪些又是「好」。例如，如果用彩虹色階最左邊的顏色來表示資料的最低值，用最右邊顏色表示較最高的值，就會得到一些非常令人困惑的結果。圖 9-3 是灰階模式下的彩虹，真的看不出太大的區別。

1　資料來源："Rainbow Gradient Fully Saturated," Wikimedia Commons, *https://oreil.ly/jnYT7.*

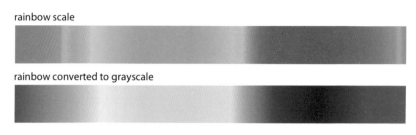

rainbow scale

rainbow converted to grayscale

圖 9-3　兩組彩虹色階，一組是全彩，另一組轉成灰階[2]

假設今天要用彩虹的顏色來逐縣計算德州的 COVID-19 病例數量。[3] 一般美國人在看到紅色、粉紅色、綠色區域時，自然會認為紅色的縣是最糟糕的，只因為紅色和危險與負面觀感之間的關聯。綠色和粉紅色是較正向的顏色，大多數人會認為這些顏色的地區相對沒什麼 COVID 病例。

如果你要用資料視覺化來呈現某件事從低到高、或從輕微到更嚴重的狀態，就要讓顏色能呼應這個模式。更簡單的方法是從最淺的顏色開始，然後逐漸變成最深的顏色。使用黃色、橘色和粉紅色來表示病例數相對輕的縣，然後進入較深的紅色和紫色，以顯示有狀況的地區。無論來自哪個國家，由淺到深的變化是人類大腦最容易遵循的，這也是在完全不使用任何顏色的情況下也沒問題的呈現方式。

另一個選擇是讓德州各縣的地圖，除了有特定的病例發生頻率外（例如每日超過 x 病例）都放灰色。然後，可以用兩到三種顏色將這些縣與其他縣區分開來，例如，用黃色表示每天病例略高的縣，橘色表示更高的縣，紅色表示縣內每日病例數超過另一個閾值（圖 9-4）。

這種策略使觀者能輕鬆看出目前哪些地區整體來說疫情最嚴重，然後在同一張圖中也能很快看到疫情即將要爆發的地方。

2　資料來源：Claus O. Wilke, *Fundamentals of Data Visualization*, O'Reilly, 2019.

3　"Texas COVID-19 Data," Texas Department of State Health Services, last updated November 7, 2022, *https://oreil.ly/lpLRk*.

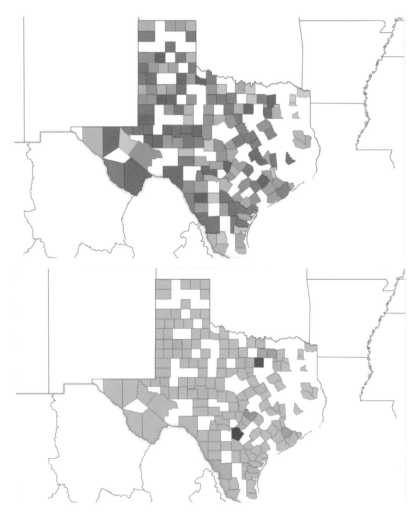

圖 9-4　德州城市 COVID 病例數在地圖上的呈現，上圖以多種顏色表示，
　　　　下圖則使用更有效的漸變色

未考慮到色覺缺陷的設計

我們在前面的章節中大量討論了色覺缺陷，但重溫一下也無妨。當在處理
資料時，尤其是在比較負面和正面的事物時，大腦很容易預設選擇紅色和
綠色的組合。8% 的男性患有色盲，這數字可能看起來沒什麼，但若想到

此刻有 500 名男性正在觀看你設計的儀表板，如果沒有設計好的話，其中可能就有 40 人無法理解，這個數字就蠻值得注意了。

在一個擁有 76.7 億人口的世界中，這個比例相當於有 6.14 億男性和 3,800 萬女性患有某種程度的色覺缺陷。這數字應該大到讓你想好好設計適合所有人觀看的作品，對吧？這裡快速看一個例子（圖 9-5）。

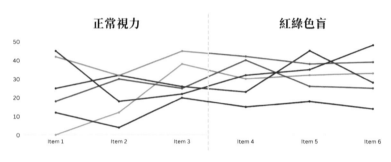

圖 9-5 正常視力（左）和紅綠色盲（右）的多層折線圖 [4]

此圖展示了正常視力和紅綠色盲者之間的區別。可以看到，右邊的線條開始看起來非常相似，而左邊則明顯不同。

附帶說明：如果你覺得這幾條線看起來顏色差不多，那麼你可能就是色覺辨識有困難的少數族群。

沒有好好運用顏色來建立關聯

如果在公司裡的工作有重複性，我們最不希望的就是浪費時間每次從頭做起。若製作的色板效果不錯，就不要一直改來改去了！掌握有效的方法，把設計的一致性和框架建立起來，讓內部客戶和外部受眾在閱讀圖表時能有跡可循。

這就像人們一次又一次地看到一個國家的國旗顏色時，也是在傳達某種意義，你設計裡的色板也是如此。若發現藍色非常適合描述利潤，橘色表示公司有多少天零工傷事故，那就多多使用這樣的模式，幫助你建立觀者心中的友善連結。不要突發奇想每週換一種新顏色。

4　資料來源："Visualizing for the Color Blind," insightsoftware, July 14, 2022, *https://oreil.ly/TwDzg*.

　　想像一下，當我們向管理團隊提供產品子類別盈利的月度報告時，用藍色表示高利潤，橘色表示較低的利潤。幾個月後，就決定將高利潤改為紫色。可想而知，這會讓閱讀者很困惑，一定會針對新顏色的意義提出疑問（圖 9-6）。

Sub-Category	January	February	March	April
Accessories	2,245	1,558	2,316	1,825
Appliances	1,224	962	409	-377
Art	224	297	300	540
Binders	2,137	1,365	4,926	-865
Bookcases	-266	255	-429	-166
Chairs	1,739	629	1,856	1,184
Copiers	1,500		9,604	2,727
Envelopes	374	374	569	487
Fasteners	41	35	51	57
Furnishings	349	339	697	1,308
Labels	304	136	417	160
Machines	42	3,055	975	-553
Paper	1,080	1,484	2,666	1,700
Phones	1,567	1,475	2,588	2,850
Storage	1,309	499	1,706	1,058
Supplies	151	23	-852	2
Tables	-2,313	-1,129	-1,039	-1,557

圖 9-6　用色彩凸顯重點的表格，呈現不同月份產品子類別的盈利狀況

　　這就是為什麼維持一致性是非常重要的；一旦找到有效的模式，就持續使用下去。

　　若是不斷更改顏色，大家就會開始猜測你的意圖是什麼、有沒有用錯顏色、是不是只在乎設計漂亮而已……等等。一個顏色可以讓閱讀者立即掌握特定指標的增加和減少，並以真實、認真的樣貌來呈現。你總不希望在向董事會用一條線來說明離開公司轉為遠距工作的人數時，這條線從亮綠變成鮮紅，再變成螢光粉紅，對吧？

未運用對比色來呈現對比資訊

顏色和數字比我們想像的要相似得多。在不同形式的資訊上運用對比色可以幫助觀者在兩者之間做出非常明確的區分，即使在設定和風格上完全相同。假設你想要展示使用至少一個社群媒體網站的美國成年人百分比。[5]

如果用藍色來表示一個年齡層，再用綠色、粉紅色、紫色來分別表示其他年齡層，閱讀者一定會感到困惑，因為這些顏色之間不僅差異不大，還彼此交錯，除非特別加上多餘且不必要的邊框，不然很難分辨一種顏色在哪裡結束，另一種從哪裡開始（圖 9-7）。

使用至少一個社群媒體網站的美國成年人百分比，以年齡層區分

圖 9-7　折線圖顯示各個年齡層的社群媒體使用情況，顏色對比度不大

如果想要呈現資訊的對比，那就好好展現出來吧！

選擇彼此相輔相成的顏色，例如我們愛用的藍色和橘色，或者選擇一種深的冷色系和一種淺的暖色系來突顯彼此。如果需要第三或第四種顏色，就把它等距放在第一種顏色和第二種顏色之間，以免太近。圖 9-8 展示了如何運用本書前面章節提到的矩形配色來改善原本的折線圖。

5　"Social Media Fact Sheet," Pew Research Center, April 7, 2021, *https://oreil.ly/2dOes*.

使用至少一個社群媒體網站的美國成年人百分比，以年齡層區分

圖 9-8　折線圖顯示各個年齡層的社群媒體使用情況，運用對比較大的顏色

在圖表中進行文字的設計時，對比色的使用變得更加重要。我們會希望即使是光線較弱的情況下，閱讀者也能在螢幕上能看得清楚，特別是較小的文字。除了提高對比度之外，也要在背景避免使用互補色（例如紅色配綠色，橘色配藍色等）和鮮艷色。使用以下工具來測試顏色對比度、亮度差異、以及顏色是否有「符合規則」。

圖 9-9 是一個對比度的例子；呈現安全的設計選擇以及可能失敗的狀況。

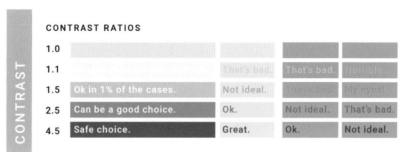

<p align="center">圖 9-9 背景和字體顏色的對比度 [6]</p>

重要資訊不夠突顯

作為資料視覺化設計師，你的工作不是讓每組資料都有被看見的機會，而是要有效指引閱讀者的視線和注意力，聚焦於這些資料想說的故事。你一定要偏袒最重要的部分，並透過故事的重點來向閱讀者傳達訊息，或說服重要的觀點。

這意味著使用一種能引人注目的顏色，例如深紅色、橘色、黃色都會是很好的選擇，特別是同時要將較不重要的資訊減弱重點時。

在設計師 Daniel Caroli 的尚比亞瘧疾視覺化圖表中（圖 9-10），他選擇用紅色突顯一個區域，以展現其與其他區域的差異。希納宗格韋縣是一個位於水源附近的區域，與其他區域相比，它的瘧疾病例率極高。設計師將此縣加上顏色，並把其他區域改成灰階，就能將這一訊息展現在儀表板中。[7]

6　資料來源：Charlie Custer, "What to Consider When Choosing Colors for Data Visualization," Dataquest(blog), August 22, 2018, *https://oreil.ly/HGBQ6*.

7　Eva Murray, "The Importance of Color in Data Visualizations," Forbes, March 22, 2019, *https://oreil.ly/oUKus*.

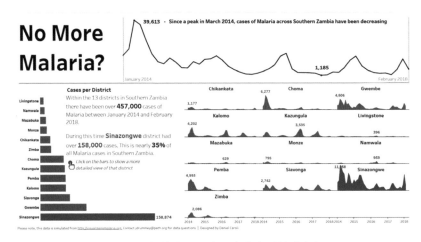

圖 9-10　描繪尚比亞南部瘧疾病例的儀表板

　　你可能對紫茄色、海泡綠、丁香紫等顏色有特別的偏好，但如果人眼無法分辨這三種顏色和標準的紫色、綠色、藍色的區別，就很容易遇到問題。請記住，你的首要目的是使資料欲傳遞的訊息在視覺上盡可能清晰、有吸引力。

　　雖然資料也可以設計得很美，但它仍然不是一幅由每個經過的人隨意欣賞解讀的壁畫。請做出大膽、聰明的顏色選擇，讓資料的目的能明確地傳達。

　　當頁面上有「太多資訊」要處理時，灰色就是我們的好朋友。圖 9-11 是視覺化圖表的調整前後比較。我們從一個折線圖開始，顯示隨時間推移各個產品次分類的銷售數量。在「調整前」圖中，你應該很難從圖表中獲得任何重點，畫面簡直太過繁雜。當決定讓圖表更加聚焦，例如僅關注活頁夾類別，我們就要重新設計圖表，以突顯特定分類的銷售表現。

　　將其餘的分類改用灰階有助於突顯「活頁夾」項目，同時也還是能呈現其他分類的銷售表現。

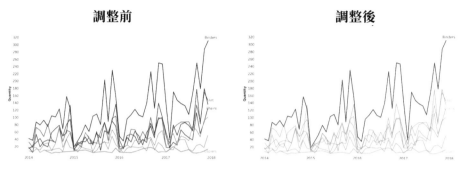

圖 9-11　兩組多層折線圖，展示了用灰色表示次要細節、用明顯色彩來呈現重點的力量

用太多顏色

紅色、藍色和黃色？很好！橘色、紫色和粉紅色？沒問題。綠色、藍綠色和海洋寶石色？嗯……就沒那麼適合了。當人腦要一次處理太多事物時，就會變得吃力。這就是為什麼我們需要非常努力才能回想起高中化學課的週期表元素，但在《瑪卡蓮娜（Macarena）》發行 30 年後，卻可以記得所有歌詞和舞蹈動作。研究表示，大腦一次最多可以記得 7 個項目，因此許多電話號碼都是 7 位數。越短越好。請記住：即使沒有顏色，通常也一樣有效。

　　假設我們檢視前十二大客戶（按銷售額最高排序），並希望將此資料視覺化呈現給業務團隊，讓他們能了解誰對銷售額的貢獻最大。如果我們為每個客戶使用不同的顏色，圖就會看起來像一片彩虹。這份圖表可能看起來很有趣，但實際上，它對大多數人來說只會失焦，閱讀者只會開始思考這些顏色代表什麼意思。圖 9-12 中右邊的調整後圖表，可以注意到，只需避免多種顏色並選擇一種一致的顏色來代表所有客戶，我們就可以輕鬆消化資訊，並聚焦於重要事物上。

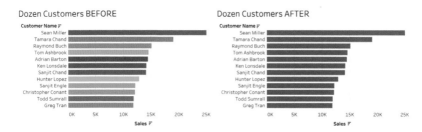

圖 9-12 展示銷售額最高客戶的兩組長條圖：左側圖表使用了太多顏色，而右側圖表則
使用一種顏色，能更有效講述故事

小結

有時候，在資料視覺化中解決顏色問題，其實可能只需要拿掉大部分的顏色而已！在完成最終設計之前，問問自己：圖表中顏色代表什麼意思？顏色是否必要？顏色是否帶有明確目的？花一點時間思考這些問題，能幫助我們決定是否要減少顏色的數量。

案例

截至目前，你從本書中學到色彩學、色彩心理學、以及如何在資料視覺化和資料故事中避免常見的顏色陷阱。在本章中，我們要運用資料來講故事，並展示顏色如何幫助閱讀者了解關鍵洞見。讓我們繼續這趟資料故事之旅吧！接下來，我們要來看一些不同的情境，幫助你應用本書中提到的一些概念。

使用自然界中的顏色

一道沙拉應該加入什麼食材呢？想像一下，我們正為一家專門製作沙拉的全球連鎖餐廳連鎖工作。負責更新餐廳菜單的夥伴詢問你，菜單上的沙拉應該要用柳橙還是葡萄來作為搭配食材（圖 10-1）。

圖 10-1　柳橙和葡萄

為了回答這個問題，我們從 Google 趨勢（https://oreil.ly/GACnr）蒐集資料，比較柳橙和葡萄這兩組關鍵字的搜尋普及程度。

Google 趨勢提供了 Google 實際搜尋的大量未經過濾的樣本。資料是匿名去識別化、依查找的主題分類過、且已整併分群。

這些資料集以地區為分類基礎，顯示 2017 年至 2022 年之間，全球哪些地區對這幾組關鍵字搜尋較頻繁。表 10-1 是六個國家的原始資料，以及關鍵字的受歡迎程度。

表 10-1　六個國家柳橙和葡萄的受歡迎程度

國家	柳橙	葡萄
越南	29%	71%
泰國	98%	2%
葡萄牙	84%	16%
巴西	63%	37%
希臘	74%	26%
美國	57%	43%

將此資料放入資料視覺化工具中（在此使用的是 Tableau），套用預設設定後的樣式如圖 10-2。

預設設定

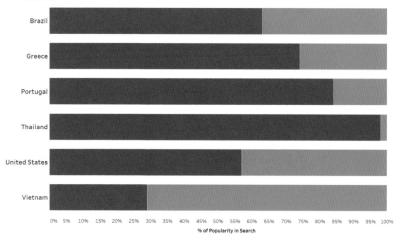

圖 10-2　使用資料視覺化工具 *Tableau* 的預設設定來呈現不同國家食材受歡迎程度的堆疊長條圖

　　我們可以看到，選擇的預設顏色（葡萄用橘色、柳橙用藍色）對於呈現食材來說並不是很直觀。畢竟電腦不夠聰明，無法將這些資料維度識別為水果，因此無法為它們指定更直觀的顏色，而讓人感到困惑。

　　這裡可以運用的一個概念是，柳橙是橘色的，葡萄是紫色的（除非特別指綠色葡萄）。這就有助於我們決定在資料視覺化中使用哪些顏色。

　　使用色彩選擇器工具（如用 Canva），我們可以回到圖 10-1，重新指定兩種在圖表設計中使用的顏色。我們為柳橙挑選了 HEX 值 #ecb01d，為葡萄挑選了 HEX 值 #9a8099（圖 10-3）。

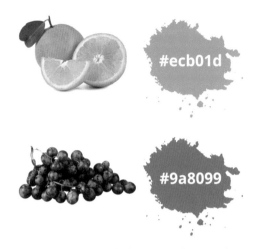

圖 10-3　柳橙和葡萄，及其主色 HEX 值

　　以下是調整後的資料視覺化圖表，描繪了我們關注的這六個國家中，這兩種食材的受歡迎程度（圖 10-4）。我們更新了顏色，使其更直觀地符合資料本身，並在長條圖上直接加上標籤，讓圖面更精簡、並刪除原先的顏色說明圖例。此外，我們在長條圖之間加上一條白色分隔線，以進一步區分這兩種食材。

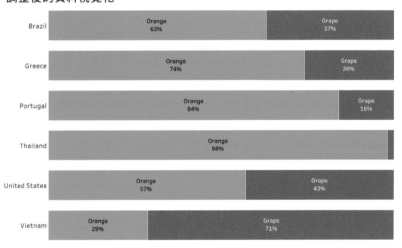

圖 10-4　長條形圖顯示不同國家的食材受歡迎程度，並調整了顏色的使用

這些洞見就能幫助我們決定要在全球餐廳菜單上添加哪些食材。

運用顏色來幫助觀者的聚焦

當要強調一個重點項目時,明亮的顏色能讓它脫穎而出。對於輔助的資料,灰色是我們的好朋友,或也可以對「不那麼重要」的資料用柔和的顏色來呈現。

例如,圖 10-5 中的長條圖,展示了各航空公司的平均航班乘客人數。如果想要關注捷藍航空,可以將它填上藍色,其餘的長條圖用淺灰色,這樣便有助於閱讀者專注於特定的資料。

這種顏色的運用立即讓閱讀者關注藍色資料,因為它在視覺上從圖中脫穎而出。

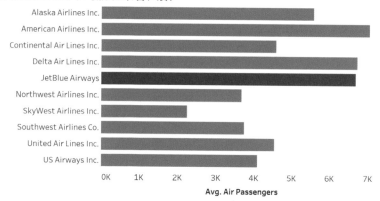

各航空公司的平均航班乘客人數

圖 10-5　長條圖顯示了各航空公司的平均航班乘客人數,並突顯了捷藍航空[1]

另一個使用更明亮顏色來吸引觀者注意力的例子如圖 10-6。該圖表描繪了各州的產品盈利能力,並使用紅色聚焦於全國唯一的虧損州:德州。其他州用中性色(藍色)顯示。閱讀者馬上能聚焦於德州,可能也會接著問,為什麼這個州的盈利率特別低。

1　資料來源:"2021/W16: Monthly Air Passengers in America," data.world, last accessed November 7,2022, *https://oreil.ly/XJf65.*

各州產品盈利能力

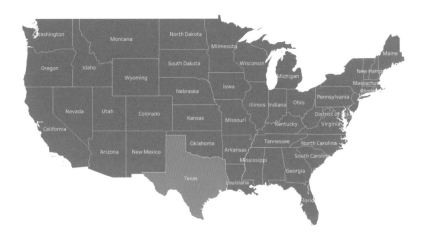

圖 10-6 各州產品盈利能力填色地圖，使用紅色聚焦全國唯一虧損的州：德州

為色覺缺陷閱讀者考量的設計

如果已經知道受眾中有色覺缺陷或色盲的人，就必須採取一些額外的步驟，確保他們能有效閱讀消化欲呈現的資訊。

在這個例子中，我們運用一組資料集，來強調戶外溫度和蟋蟀鳴叫次數之間的關係。有一種說法是，可以計算蟋蟀的叫聲來預估溫度[2]：

$$華氏溫度 = 15 秒內蟋蟀鳴叫次數 + 37$$

2 Peggy LeMone, "Measuring Temperature Using Crickets," GLOBE Scientists' Blog, October 5, 2007, *https://oreil.ly/NKUqq*.

表 10-2 是可以在 **PPCexpo** 網站上找到的原始資料。[3]

表 10-2　溫度、鳴叫次數、和蟋蟀總數的關係

華氏溫度	15 秒內鳴叫次數	蟋蟀總數
57	18	2
28	20	5
64	21	10
65	23	15
68	27	6
71	30	8
74	34	10
77	39	15
20	10	10
24	8	8
25	7	7
58	5	2
71	2	10
74	14	5
77	30	7
20	34	8
24	26	3
25	16	4
58	8	2
71	12	1

圖 10-7 的圖表顯示氣溫和蟋蟀鳴叫次數之間的關係。圓圈的大小是蟋蟀總數。這裡使用綠色和紅色，綠色表示大部分的鳴叫，紅色用來突顯三個特定的資料點。

3　"5 Scatter Plot Examples to Get You Started with Data Visualization," PPCexpo, *https://oreil.ly/jmOK9*.

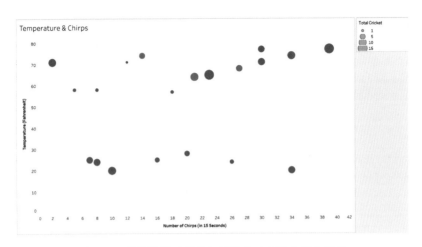

圖 10-7　散佈圖顯示氣溫和蟋蟀鳴叫次數之間的關係

　　如果你不是色盲，應該蠻容易就能看到三個紅圈。圖 10-8 則是在紅圈旁加上相關的數字。

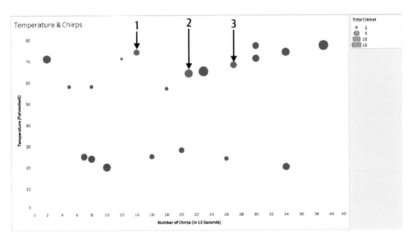

圖 10-8　調整後的散佈圖，顯示了三組資料數字以協助聚焦

　　我們使用色盲模擬器 Coblis（*https://oreil.ly/bmKtk*）工具，把圖片上傳到網站上，檢視這個設計在色盲者的眼裡看起來是什麼樣子。你能像第一次那樣快速地看到紅圈嗎（圖 10-9）？

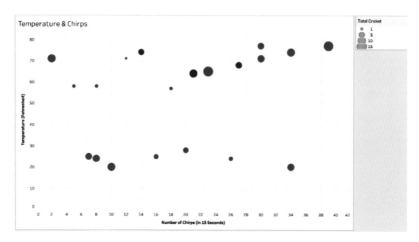

圖 10-9　散佈圖顯示氣溫和蟋蟀鳴叫次數之間的關係，色盲者可能會看到的樣子

這裡我們提出一個更適合色盲閱讀者的視覺呈現方式。

使用灰色來表示輔助資料，並使用亮藍色來強調我們想突顯的三個資料點，這樣閱讀者就能更容易區分散佈圖中的圈圈（圖 10-10）。

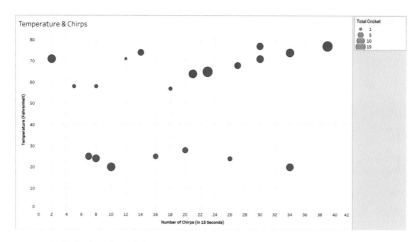

圖 10-10　上述散佈圖現在以藍色和灰色顯示了三個欲聚焦的的資料點，而不用紅色和綠色

現在，讓我們將此圖上傳到色盲模擬器，以比對差異（圖 10-11）。

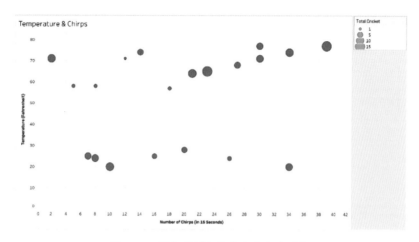

圖 *10-11* 　調整過顏色後的色盲版本圖像

你應該會注意到這兩份圖表之間幾乎沒有任何區別。這是個好消息！意思就是我們的設計對辨色有困難的閱讀者，也可以用同樣的方式來閱讀。這也對黑白列印時更適合（圖 10-12）。

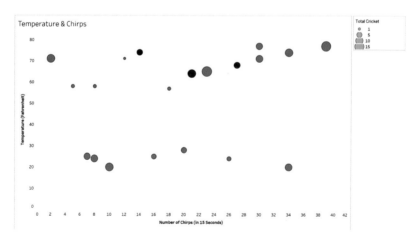

圖 *10-12* 　調整過顏色後的散佈圖，灰階模式

由於灰色的深色調，圓圈之間的差異仍然清晰可見。

色彩錯覺

我們在書中有提到一些色彩錯覺的例子，像是藍黑色／白金色的洋裝，以及當灰色色塊放在漸變背景上時，飽和度似乎會有變化。色彩錯覺是指圖片周遭的顏色欺騙了人眼，導致對顏色造成錯誤解讀。讓我們來看看在設計資料視覺化時，需要多加考量的色彩錯覺的例子。

這裡討論的所有色彩錯覺都展示了人眼多麼容易「被騙」，而看到實際上不存在的東西。這也告訴我們，在資料視覺化中使用顏色，以及選擇背景顏色時，真的要非常小心。

棋盤陰影錯覺

麻省理工學院教授 Edward H. Adelson 所發表的棋盤陰影錯覺描繪了一種令人難以置信的現象（圖 10-13）。由於「陰影」的投射，B 正方形看起來比 A 正方形要亮得多。然而，兩個正方形的顏色都是相同的灰色。如果你不相信，可以用滴管工具或印刷／裁切來驗證 AB 兩塊方型的顏色真的是一樣的。我自己是用 Canva 的色彩選擇器來確認兩個正方形的 HEX 值。

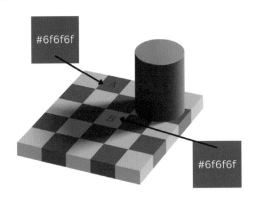

圖 10-13　棋盤陰影錯覺 [4]

兩個方形的 HEX 值完全相同！

4　資料來源：Jan Adamovic, "Color Illusions and Color Blind Tests," last accessed, November 7, 2022, *https://oreil.ly/ZtoVm*.

彩色立方體錯覺

看看圖 10-14 中標記 A、B、C 的正方形。你相信它們的顏色都一樣嗎？使用任何色彩選擇器、圖像程式，或者就用手遮住一部分來自己看看。也可以用手做一個迷你望遠鏡，分別查看每個正方形，來確認它們的顏色都是一樣的！

圖 10-14　黑白棋盤背景上的彩色立方體 [5]

白色和灰色？也許不是！

圖 10-15 中 A 和 B 的表面顏色看起來不同；一個看起來是白色的，另一個是灰色。但是，它們其實完全一樣！只需用手指遮住兩部分相接的地方，就會發現。

5　Adamovic, "Color Illusions."

圖 10-15　看起來是不同顏色的兩個區塊 [6]

彩色球體（是嗎？）

色彩對比的視覺錯覺使得圖 10-16 中的球看起來像是不同的顏色。實際上，這些球的顏色和陰影都是一樣的。起初我也不敢相信。你可以試試看用手遮住圖像或靠近觀察每個球體來單獨檢查。

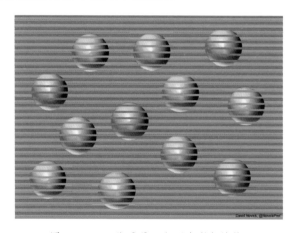

圖 10-16　一些球體，上面有彩色線條 [7]

6　Adamovic, "Color Illusions."

7　資料來源：Phil Plait, "Another Brain-Frying Optical Illusion: What Color Are These Spheres?" SYFY Wire, June 17, 2019, *https://oreil.ly/2bXLW*.

圖 10-17 是將球體上的線條移除後的同一張圖像,用來顯示差異。

圖 10-17　移除上方線條後,球體在彩色條紋背景上的樣子[8]

彩色狗狗

看看圖 10-18 中的兩隻狗:看起來顏色不一樣嗎?其實是一樣的!乍看之下,左邊看起來是黃色的,右邊看起來是藍色的,但它們的顏色完全相同。

圖 10-18　圖 10-18 在黃綠色至藍色漸層背景上,同色狗狗的圖像[9]

8　資料來源:Plait, "Another Brain-Frying Optical Illusion."

9　資料來源:Kyle Hill, "5 Optical Illusions That Show You Why Your Brain Messes with the Dress," Nerdist, February 28, 2015, *https://oreil.ly/kyfRo.*

為了讓你看得更清楚，我們把背景移除。現在狗狗看起來一樣了嗎（圖10-19）？

圖 10-19　移除背景後的同色狗狗的圖像[10]

它們之所以看起來不同，只是因為漸層的背景。

在設計資料視覺化時，記住這些視覺錯覺是很重要的，因為很可能對資料解讀帶來影響。

小結

在設計資料視覺化時，一定要聰明謹慎地使用顏色。好好運用顏色的強大力量，來幫助閱讀者將注意力聚焦到特定的洞見。

10　Hill, "5 Optical Illusions That Show You Why Your Brain Messes with the Dress."

結語

本書閱讀至此,如果你發現自己開始到處看到各種資料點、色相、漸變、飽和度,那是正常的。在資料視覺化中掌握顏色的知識是無涯的,對大多數人來說,卻反而寧願信任手邊的電腦,而不是自己的大腦。

不過,軟體的預設配色只適合一般的受眾,因其由專家精心研擬設計過,目的是要盡可能滿足多數人的需求。雖然預設值是一個好的起點,但作為資料視覺化的設計者,請用你豐富的知識和力量來調整顏色,更有效地傳達資料故事。

身為資料科學家、資料分析師、平面設計師的我們,有責任以更聰明的方式使用顏色,來更有力地向閱讀者傳達關鍵的洞見。這不僅僅是兩大領域的結合,運用顏色和資料的力量一起講故事、引導決策、展現事實、和破除迷思。這樣重大的責任,讓你能夠引領公司的未來、公司的目標客群、甚至整個產業。

我們可以在產業的最高階層看到厲害的資料視覺化(無論清晰與否)影響著執行長、董事會、和其他數千名主管、經理、以及各方有力人士的決策。

在資料視覺化中正確地使用顏色有助於人們決定買什麼、穿什麼、吃什麼、相信什麼、去哪裡。提供政府官員必要的資訊,以決定如何投票、為何而戰、以及要規避的事物。資料視覺化是了不起的智慧泉源、知識來源,也是真理的捍衛者。

　　當開啟一個新的資料視覺化專案時，要當作你第一天踏入此產業，首先深入瞭解資料本身，以理解它的要點、力量、和目的，除非完全有信心掌握資料的內涵與受眾，以及傳達這些訊息的最好方式，否則先不要輕舉妄動。

　　等你確實地釐清這些知識，就聚焦在接收資料的目標受眾，無論是一個人還是整個公司的顧客群。要盡可能多地瞭解這些受眾：他們的年齡範圍、國籍、性別、文化等任何可能影響他們感知顏色和資訊的一切因素。

　　多多了解對於這群人，哪些顏色較能帶來激勵效果、那些則可能冒犯對方。然後才開始進行設計！嘗試互補的顏色、少少的顏色，以及各種配色變化後，提出幾個不錯的方案，供同事或合作夥伴討論，這樣最後呈現的才會是能代表公司、也代表自己設計能力的成果。

好用資源

以下彙整一些可以在資料敘事過程中的好用工具與資源：

ColorThief(https://oreil.ly/CzIVB)

> 用 JavaScript 從能圖片中取得色板。在瀏覽器和 Node 中都可用。只需將圖片拖曳到瀏覽器中，就可以得到一組色板，以及一個主色。

PaletteGenerator(https://oreil.ly/QFMHd)

> 使用色板選擇器建立一組視覺等距的顏色。常用於圓餅圖、分組長條圖，和一般圖表等。

Coolors(https://coolors.co)

> 一鍵生成色板。

VizPalette(https://oreil.ly/HNTLS)

> 展示自訂色板在帶有各種圖表和圖像的儀表板上看起來的樣子，也有色盲濾鏡和灰階模式可以預覽。

iwanthue(https://oreil.ly/i6UaF)

為資料科學家打造的顏色。可以為辨識度最佳化產出和微調顏色。

CanvaColorWheel(https://oreil.ly/G27nD)

以色彩學為基礎來為專案建立色板,再將色板匯出至設計軟體或 Canva 專案中使用。

Coblis(https://oreil.ly/bmKtk)

上傳或直接將圖片拖放到色盲模擬器裡。

Colormind(http://colormind.io)

一個運用深度學習的色彩計畫產生器。它可以從攝影、電影、和流行藝術中學習各種色彩風格。

ColorOracle(https://colororacle.org)

一款免費的色盲模擬器,適用於 Windows、Mac、和 Linux。能即時顯示常見色視覺障礙的人會看到的樣子,減少為色盲設計時的猜測。

WebAIM(https://oreil.ly/po6BP)

提供一個線上對比度檢查器,顯示兩種顏色之間的對比度差異,幫助你找出達到理想對比度的顏色。

Leonardo(https://leonardocolor.io/#)

一套特別的工具,用來建立、管理、並分享適用於 UI 設計和資料視覺化的無障礙顏色系統。

ColorBrewer2.0(https://colorbrewer2.org)

使用者可為圖表或設計加上色彩計畫,讓資料具備可讀性。圖表可涵蓋多達 12 種不同的資料類別,包括序列式、分散式,或質性的資料。

AdobeColor(https://oreil.ly/5kg8h)

使用者可用色相環或圖片來建立色板,並瀏覽 Adobe Color 社群內的數千種顏色組合。

索引

關於作者

Kate Strachnyi 是 DATAcated 公司的創辦人,為數據公司提供品牌加值服務。Kate 目前有開設資料敘事、儀表板設計方法、以及視覺最佳實務範例等相關課程和演講。此外,Kate 亦曾主辦 DATAcated 研討會,吸引了數千名資料專業人士參加,並主持《DATAcated On Air》podcast 頻道。Kate 上榜 2022 年 DataIQ100 USA 名單。Kate 分別在 2018 年和 2019 年被評選為 LinkedIn 資料科學與分析領域的頂尖聲音(Top Voices)之一,也是 LinkedIn Learning 的講師。

Kate 也是 DATAcated Circle 資料專業人士交流社群的創辦人。此社群也是一個取得資料視覺化最佳案例的培訓/教育資源中心。她有兩個女兒,興趣是參加超級馬拉松和障礙跑競賽。

出版記事

本書封面插畫由 Susan Thompson 所繪製。

ColorWise｜用顏色說故事

作　　者：Kate Strachnyi
譯　　者：吳佳欣
企劃編輯：蔡彤孟
文字編輯：王雅雯
設計裝幀：陶相騰
發 行 人：廖文良

發 行 所：碁峰資訊股份有限公司
地　　址：台北市南港區三重路 66 號 7 樓之 6
電　　話：(02)2788-2408
傳　　真：(02)8192-4433
網　　站：www.gotop.com.tw
書　　號：A733
版　　次：2023 年 09 月初版
建議售價：NT$480

商標聲明：本書所引用之國內外公司各商標、商品名稱、網站畫
面，其權利分屬合法註冊公司所有，絕無侵權之意，特此聲明。

版權聲明：本著作物內容僅授權合法持有本書之讀者學習所用，
非經本書作者或碁峰資訊股份有限公司正式授權，不得以任何形
式複製、抄襲、轉載或透過網路散佈其內容。
版權所有 ● 翻印必究

國家圖書館出版品預行編目資料

ColorWise：用顏色說故事 / Kate Strachnyi 原著；吳佳欣譯. --
初版. -- 臺北市：碁峰資訊, 2023.09
　　面； 公分
　　譯自：ColorWise : a data storyteller's guide to the intentional
use of color.
　　ISBN 978-626-324-621-8(平裝)
　　1.CST：版面設計 2.CST：色彩學
964　　　　　　　　　　　　　　　　　　　　　112014403

讀者服務

- 感謝您購買碁峰圖書，如果您對本書的內容或表達上有不清楚的地方或其他建議，請至碁峰網站：「聯絡我們」\「圖書問題」留下您所購買之書籍及問題。(請註明購買書籍之書號及書名，以及問題頁數，以便能儘快為您處理)

 http://www.gotop.com.tw

- 售後服務僅限書籍本身內容，若是軟、硬體問題，請您直接與軟體廠商聯絡。

- 若於購買書籍後發現有破損、缺頁、裝訂錯誤之問題，請直接將書寄回更換，並註明您的姓名、連絡電話及地址，將有專人與您連絡補寄商品。